U0110832

大展好書　好書大展
品嘗好書　冠群可期

大展好書　好書大展
品嘗好書　冠群可期

智力運動 4

象棋知識

楊柏偉　編著

品冠文化出版社

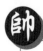
編輯委員會

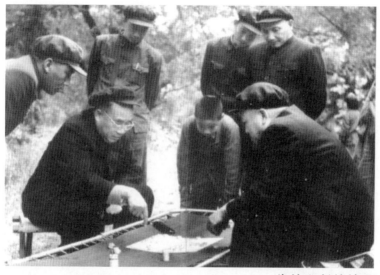

朱德和彭德懷兩位元帥下象棋棋逢敵手，鄧小平同志在旁凝神觀戰。

原全國政協主席李瑞環在康樂杯老幹部象棋賽的對局中。

4

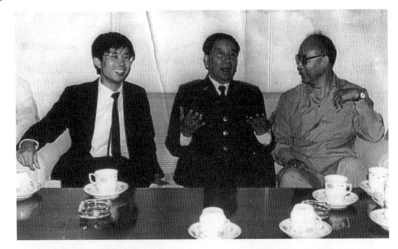

　　原中國象棋協會名譽主席秦基偉與原國家體委副主任何振梁、棋王李來群親切交談。

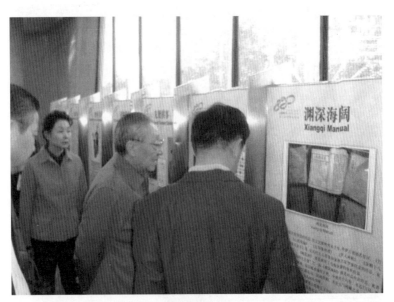

　　原國務院副總理李嵐清觀看首屆世界智運會象棋賽場棋文化展板。

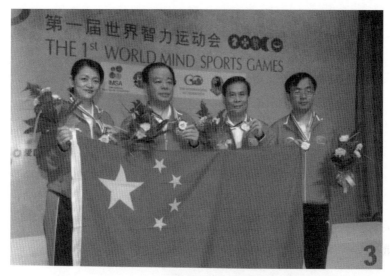

中國男隊在首屆世界智運會上榮獲象棋男團冠軍

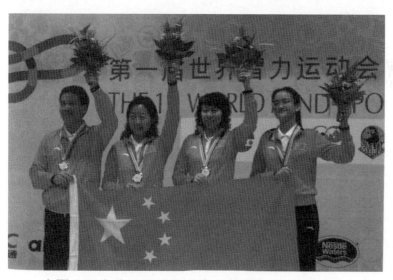

中國女隊在首屆世界智運會上榮獲象棋女團冠軍

首屆世界智運會象
棋女子個人冠軍王琳娜

6

中國女隊獲首屆世界智運會象棋女團冠軍後中國隊合影

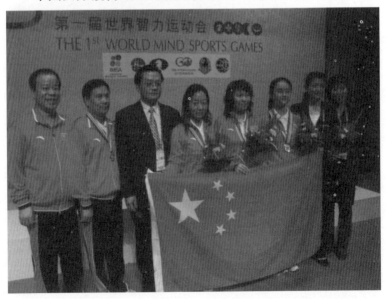

以上照片由中國象棋協會提供

叢書總序

　　國家體育總局於 2009 年 11 月在四川成都舉行第一屆全國智力運動會，比賽項目有圍棋、象棋、國際象棋、橋牌、五子棋和國際跳棋等六項。把六個智力運動項目整合在一起舉行這樣的大型綜合賽事，在國內尚屬首次，可以說是開了歷史的先河。

　　為了利用這一非常重要、非常難得的契機，大力宣傳、推廣、普及和發展智力運動項目，承辦單位國家體育總局棋牌運動管理中心將在首屆全國智運會舉辦期間，創辦棋牌文化博覽會，透過展覽、研討、互動等活動方式，系統地宣傳智力運動的歷史、文化內涵和社會功能、教育功能，以進一步提升智力運動的社會影響力。

　　為了迎接首屆全國智運會的舉辦，國家體育總局決定組織力量編寫一套《智力運動科普叢書》，簡明易懂地介紹智力運動的發展歷史、智力運動的多種功能以及智力運動各個項目的基礎知識和文化特色，給廣大群眾提供一套智力運動的科普教材，以滿足群眾認識、瞭解、學練棋牌智力運動的需要。

　　智力運動項目有著廣泛的群眾基礎。據有關方面統計，在世界上，棋牌類智力運動愛好者的總人數大約達到十億之眾，這是一個令人驚歎的數字。智力運動也深受我國各族人民的喜愛，源於我國有著悠久發

7

展歷史的圍棋、象棋的愛好者數以億萬計，而橋牌、國際象棋的愛好者估計也有上千萬人，國際跳棋、五子棋愛好者隊伍近年來隨著國際活動的逐漸增多也有大幅上升的趨勢。

文明有源，智慧無界。推廣和開展智力運動可以促進民族文化、本土文化和世界先進文化的傳播與交流。透過比賽、交流，互相學習、共同提高，可以達到互相瞭解、和諧發展的目的。從這一層意義上講，棋牌智力運動也可以爲創建和發展和諧世界貢獻力量。

智力運動項目有一個共同的特點和功能，那就是，可以開發和鍛鍊人們的智力，培養邏輯思維、對策思維、創造思維和想像思維的能力；可以提高情商，發展非智力因素；可以鍛鍊優秀的意志品質和機智勇敢、頑強拼搏的精神及遵紀守法的觀念和良好的品德；可以培養和提高處理矛盾、解決問題的實際能力；可以培養人們正確的人生觀、世界觀和全局觀；可以提高人們的抗挫折能力，提高自信心，增強工作和學習的自覺性、主動性、計劃性和靈活性等等。

智力運動中的團體項目還有培養團隊精神和集體主義思想的重要作用。簡而言之，棋牌智力運動是一種教育工具、一種鍛鍊工具、一種交流工具。

棋牌智力運動是智慧的體操，是智慧的搖籃，也是智力的試金石，它是培養和提高人們智力素質、文化素質、心理素質乃至綜合素質的有效工具。不論男女老幼，不論所從事的行業，都能從中汲取有益的營

養。

首次推出的《智力運動科普叢書》由國家體育總局下屬的中國體育報業總社人民體育出版社出版，分為六個專輯。第一屆全國智力運動會所設的六個比賽項目，每個項目出一個專輯。為了保證這套叢書的編輯品質，國家體育總局棋牌運動管理中心成立了叢書編輯委員會，負責組織領導叢書的編輯和審定工作。

參加這套科普叢書編寫工作的作者和審定者都是長期從事智力運動各個項目教學或研究的教師、教練員、專家和學者。他們精選教學素材，深入淺出，用生動活潑的語言、動人的故事情節、精練的文字和精選的圖片對智力運動各個項目進行富有趣意的梗概的介紹。

這套叢書可以幫助讀者特別是青少年瞭解智力運動各個項目的基本知識、文化內涵和發展歷史，從而進一步認識智力運動對人的全面發展所起到的獨特的促進作用。叢書中講述的名人故事和學練的方法與手段，對讀者有啟發和借鑒的作用，可以使讀者很快入門，收到事半功倍的學習效果，可以使讀者自覺地愛上棋牌智力運動而終身受益。

2008年10月，首屆世界智運會在中國北京的成功舉辦，擴大了棋牌運動的影響，提升了棋牌運動的地位，給棋牌智力運動的發展和傳播注入了新的活力。在首屆世界智力運動會的影響和促進下，經國家體育總局批准立項，我國於2009年11月舉辦第一屆全國智運會，並從2011年起每四年一屆地長期舉辦。

　　相信這套《智力運動科普叢書》的編輯出版，將爲智力運動項目在我國的進一步深入推廣，爲智力運動項目走進社區、走進學校、走進部隊機關廠礦，走進廣大農村，滲透到社區的各個階層開闢更寬廣的道路。它將成爲宣傳、普及、推廣、傳播智力運動的有效載體。隨著全國智力運動會一屆一屆地舉行，隨著這套叢書在全國的發行，相信一個進一步普及智力運動項目的高潮將很快掀起。而這也正是我很高興地爲這套叢書作序要表達的願望。

中國奧委會副主席

國家體育總局局長助理　　曉 敏

目 錄

一、象棋的起源

象棋起源於什麼時候？

象棋起源於什麼地方？

相信每個喜歡象棋的人都想弄明白吧！然而，翻翻我們所能找到的參考書，卻找不到一個「標準答案」。

因為牽扯到目前流行於世界的國際象棋，所以這一問題引起了國際棋史界的重視。總的來說，關於象棋的起源，有「外來說」和「起源於中國」兩種說法。至於外來說，又有印度、埃及、巴比倫、波斯、希臘、阿拉伯等眾多「源頭」。

經過多年「百家爭鳴」，缺乏有力佐證的諸多象棋「源頭」的假設被一一否定，「倖存」的僅有印度起源說和中國起源說兩種觀點了。

象棋印度起源說，首先由英國人威廉·瓊斯於 20 世紀初提出。五六十年代，蘇聯出版的一些國際象棋書譜也認為象棋起源於印度。這種觀點，一度被當時的中國棋界部分研究者所接受。然而，隨著研究工作的進一步深入，人們發現，印度起源說未必就比它的「唯一對手」——中國起源說更令人信服。

持印度起源說的學者認為：象棋的最早雛形是西元 2—4 世紀流行於印度的一種棋戲——恰圖蘭卡。據說，這是一種由四個人來下的遊戲，故又稱「四方棋」。這種棋

每方各有八個棋子：一個統帥，一個大象，一個戰車，一個騎士，四個步兵。棋子分別擺在棋盤四角的格子裏，擲骰子行棋，以吃掉對方棋子多少來區分輸贏。

這種「四方棋」使人不能不聯想到一種曾流傳於中國的古老棋戲——六博。六博究竟是怎麼一回事呢？這裏簡單地介紹一下。六博的棋具由箸（音ㄓㄨˋ）、棋、局三部分組成。箸是一根長六分、兩頭尖的箭形的東西，對局時起著相當於骰子的作用。棋是用象牙雕刻的，每方各六個。局就是棋盤，行棋之前二人輪流投箸。六個棋子裏有一梟五散，梟相當於象棋裏的將、帥，如殺死對方的梟就算獲勝了。

從上面的介紹可知，與四方棋一樣，六博也是使用骰子，擲採行棋。兩者屬於同一類型的比較低級的遊戲棋種。不過，六博是一種「一對一」的兩人遊戲。因此，「土生土長」於中國的六博似乎比恰圖蘭卡（四方棋）更有資格稱為象棋的「鼻祖」。

可以對上述說法提供有力支援的還有一點，那就是在中國古代典籍中，較早提及六博的是《論語》。這說明六博產生的時間不會遲於三千多年前的春秋時期，顯然它的「年齡」要比恰圖蘭卡大得多。

二、象棋的演變和發展

　　關於現行象棋的定型時間，在新千年之前象棋史界已基本達成共識，即確定在北宋晚期。那麼，也就是說，象棋從「源頭」（尚屬假定）──六博，演變、定型的過程應該超過了一千年。但是，2002 年 3 月 26 日新華網發佈的一條「三峽重慶庫區評出 2001 年十項重要考古發現」中卻披露了一個重要資訊，那就是雲南考古研究所考古隊在對重慶市萬州區三峽地區老棺丘墓群一東漢合葬墓進行挖掘時，在墓道中發現了一枚陶製象棋棋子，上面用陰文刻有「俥」字樣。專家認為這枚棋子最遲不晚於三國時期，此前有關象棋的實物發現都是唐宋遺物，這次發現對研究象棋的起源與流布，無疑具有重要意義。

　　略微晚於三國的南北朝時期，六博被象戲取代。後起的象戲取代曾盛行一時的六博，是因為得到了北周武帝宇文邕的提倡。據《北史》記載，天和四年（西元 569 年）「五月己丑，帝（即周武帝）制《象經》成，集百僚講說」。據說，周武帝的這部《象經》，既是一部棋書，也是一部兵書。但不管怎麼說，也證明這位皇帝對象戲的重視。可惜，《象經》今已失傳，但幾乎與此書同時寫成的王褒《象經序》和庾信《象經賦》卻流傳下來，從中還可推測出象戲的棋盤、棋子的大致情況。

　　象戲的棋盤呈正方形，由縱橫各八道方格組成，分成

內外兩層。棋子有金、木、水、火、土，合稱馬；日、月、星，合稱龍。馬居外層，龍居內層。這種棋盤與國際象棋相仿，而棋子因「身份」貴賤不同分居內外又與象棋相似。由此也可見象戲與象棋之間的淵源關係。

唐代中期，象戲進一步向現制象棋靠近，牛僧孺所著《玄怪錄》一書中，有一篇《岑順》，說汝南人岑順在唐代宗寶應元年（西元 762 年）的一天晚上，夢見金象國與天那國兩軍交戰，請岑順觀戰。金象國的軍師向其國王彙報作戰計畫：「天馬斜飛度三止，上將橫行繫四方。輜車直入無回翔，六甲次第不乖行。」岑順夢醒後，其家人在屋內發掘出一座古墓，「前有金床戲局，列馬滿枰，皆以金銅成形」，這才知道夢中那位軍師所言，「乃象戲行馬之勢也」。

從這則故事可以知道，寶應年間的象戲已有將、車、馬、卒等兵種，而且車、馬、卒的步法與現在已沒什麼兩樣，而將可以滿盤行走又類似今天國際象棋中的王。這種象戲被稱為「寶應象棋」，至今日本還將它作為象棋的代稱。

牛僧孺對象棋的貢獻還不止於留下了這麼一段重要的棋史資料，相傳他還給象棋的兵種增加了一個新成員——炮，使象棋的變化更為豐富。

在北宋初年的織錦上，保留了一個「八八象棋盤」——即六十四格黑白相間的棋盤（與國際象棋的棋盤完全一樣）。這說明在晚唐、五代時期，象棋的地位至少在某些地區已超越了圍棋，可以作為「棋」的代表與中華四大藝術的另三位成員琴、書、畫並駕齊驅了。

　　從這只棋盤，我們也可以推斷出當時的象棋是在格子裏活動的。而從其他的史料又可知悉當時的棋子是立體象形的。

　　那麼，象棋子從何時由「立體」變成「平面」，從「格」上運行轉變為「點」上運行（換言之，就是棋盤從六十四格變成今天的形制）呢？目前尚無史料可供查證。但可以肯定的是，這一變革應該是在北宋時期完成的。當這一變革完成並得到社會的承認，現制象棋便告定型了。

17

　　唐末至北宋是象棋的重大變革時期，這一時期，幾種不同形制的象棋並存，除了八八象棋外，還有司馬光發明的「七國象戲」，晁補之發明的「廣象戲」和民間流行的「大象戲」、「小象戲」。

　　最終「小象戲」擊敗了所有的競爭對手，得到廣大棋藝愛好者的認可，這種「小象戲」便是今天婦孺皆知的象棋。

三、宋代象棋發展概況

　　北宋晚期象棋已基本定型。其標誌是北宋時期多副完整象棋子的發現及宋代女詩人李清照（生活於北宋末年、南宋初期）編寫的《打馬圖經》中所附的象棋盤（與今無異）。

　　南宋紹興年間，洪遵在《譜雙·自序》中寫道：「然弈棋、象戲，家澈戶曉。」從《西湖老人繁勝錄》、吳自牧《夢粱錄》等史料筆記中，我們可以得知，當時在南宋都城臨安的小商店、小攤販處都可以買到象棋棋具。

　　在象棋定型之前，它已經過了一段時間的考驗。眾多棋手通過實踐，已摸索出了棋戰中具有普遍性、規律性的基本戰理。南宋劉克莊的長詩《象弈一首·呈葉潛仲》今猶流傳，原詩說：

　　「小藝無難精，上智有未解。君看橘中戲，妙不出局外。屹然兩國立，限以大河界。連營稟中權，四壁設堅械。三十二子者，一一具變態。先登如挑敵，分佈如備塞。盡銳賈吾勇，持重伺彼怠。或遲如圍莒，或速如入蔡。遠炮勿虛發，冗卒要精汰。員非由寡少，勝豈係強大。昆陽以象奔，陳濤以車敗。匹馬郭令來，一士汲黯在。獻俘將策勳，得雋衆稱快。我欲築壇場，孰可建旗蓋。葉侯天機深，臨陳識向背。縱未及國手，其高亦可對。狙捷敢饒先，諱輸每索再。宵為握節死，安肯屈膝拜。有時橫槊吟，句法尤雄邁。愚

慮僅一得，君才乃十倍。霸圖務並弱，兵志貴攻昧。雖然屢克獲，詎可自侈怯。呂蒙能鏃羽，衛瓘足縛艾。南師未宜輕，夜半防斫寨。」

　　詩中「遠砲勿虛發，冗卒要精汰」之類的精闢見解，即使在今天也仍被高水準的專業棋手所引用。

　　南宋晚期由陳元靚編的一部「日常生活百科全書」《事林廣記》中，收錄了象棋子法（行棋規定）、棋九十分（象棋各子力量計分）、象棋十訣、象棋局名、象棋對局、象棋殘局等內容。

　　象棋十訣的全文是：一、不得貪勝，二、入界宜援（另一版本作「入界宜緩」），三、攻彼顧我，四、棄子爭先，五、捨小就大，六、逢危須棄，七、慎勿欲速，八、動須相應，九、彼強自保，十、我弱取和（另一版本作「勢孤取和」）。

　　《事林廣記》中還有一首棋詩，全文是：「得先得勢勝得子，得子失先卻是輸，車前馬後須相應，炮進應須要輔車。」它與「象棋十訣」一樣，體現了宋代棋手已具有相當的理論造詣。

　　此外，《事林廣記》中選收的兩個對局譜及六則殘局，均短小精悍，讓我們得以一窺宋代棋手們的棋藝風貌。

　　由於《事林廣記》存留下來的最早版本已是元代的刻本，所以其中象棋方面的內容或許摻雜了一些元代人的作品，但這些材料之珍貴仍是不容置疑的。因為這已是我們所能見到的最早的象棋譜了（儘管它並不是一本象棋方面的專著）。

　　宋代的帝王將相中有不少棋迷，一些當時的國手被召入皇宮擔任「棋待詔」，陪伴帝王下棋。周密在宋亡後撰寫的《武林舊事》中記下了一份「棋待詔」的名單，名單上共有 15 名棋待詔，象棋棋待詔有 10 名，另 5 名是圍棋棋待詔。10 名象棋棋待詔中有一位叫沈姑姑的女棋手，這是我國最早也是唯一留下姓氏的象棋女國手。

　　應該說，宋代（準確地說是南宋）是象棋活動發展的第一個高峰期。

四、明代象棋發展概況

　　元代和明初，象棋活動因統治者的歧視，一度處於低潮。明中葉起，象棋活動又迎來了一個新的高峰期，這一高峰期跨越了明、清兩代，延續近三百年。

　　明代最出名的棋手是李開先（1502—1568 年），這位以傳奇戲曲《寶劍記》享譽文壇的文學家，自稱「餘性好敲棋、編曲，竟日無休」。他的棋藝獨步天下，時人讚譽：只此一藝，可冠古今。

　　同時代的國手與他有著不小的差距，有的國手被李讓到三先，甚至饒一馬，仍難免要輸。

　　李開先留下了很多篇棋詩，尤其是前後《象棋歌》兩首，都是他的精心之作，前者 97 句 628 字，後者 136 句 788 字，均屬象棋詩歌的「鴻篇巨制」。既繪聲繪色地描述了他與對手激戰的精彩場面，也闡述了自己豐富的臨局經驗和體會，對於後人仍富有教益。然而，他卻沒有留下任何對局的記錄，實在是很可惜的。

　　嘉靖前後，出現了兩部象棋巨著，一部是《夢入神機》，一部是《適情雅趣》。

　　據明清藏書家的書目記錄，《夢入神機》全書共十卷，至晚清此譜已銷聲匿跡。1949 年，此譜的殘本在天津被發現，據這一殘本分析，《夢入神機》全書所收的殘局應在七百局左右。僅就局數之多這一點而言，《夢入神

機》堪稱古譜之王。

繼《夢入神機》之後，隆慶四年（1570 年）刊印的《適情雅趣》（徐芝編，陳學禮校正），兼收殘局和全局。此譜共收殘局五百五十局，這些殘局據說選自《夢入神機》；而全局內容據說選自另一本棋譜《金鵬十八變》。《適情雅趣》被認為是一部古典的「殺法大全」，得到後代棋家的一致推崇。

明代象棋譜中名氣最大的是崇禎五年（1632 年）刊印的《橘中秘》。編者朱晉楨，棋藝號稱「無敵」。他總結前人戰術成就，輯成《橘中秘》四卷。其內容雖大多選自《適情雅趣》，但都經過精心整理，在分類和棋譜編寫上都比前譜更為完善。此譜一、二卷為全局著法，分得先、讓先、饒子三類，著法具有速戰速攻、搏殺激烈的特色。三、四卷載實用殘局一百三十七局，詳細剖析各種勝和棋勢。另附《全旨》《殘局說》兩文及凡例、歌訣等，對象棋戰理進行綜合闡述和分析。

《橘中秘》篇幅不大，但它的實用性顯然超過《夢入神機》《適情雅趣》等巨著，因而自其問世以後，頗受歡迎。後來屢次被翻刻，成為版本最為繁多的象棋古譜。近現代的不少棋家，又根據各自體會，編寫了多種《橘中秘》校注、改編本，使這部古譜在今天仍擁有極其眾多的讀者。

那麼，為什麼把象棋稱為橘中秘呢？唐人牛僧孺的《玄怪錄》收有以下文字：「巴邛人橘園，霜後兩橘大如三斗盆。剖開，有二老叟相對象戲，談笑自若！」這是個具有神秘色彩、流傳已久的傳說。總之，它突出了象棋演

繹世事而又不在世事之中的特點，使人感到象棋的超凡脫俗和神秘莫測，唐人素有把象棋和仙人扯在一起的習慣，這就潛在地表現了他們對變化無窮的象棋的崇拜心理。「橘中戲」正是這種崇拜的典型化。

明代象棋譜至今尚存的還有殘局譜《百變象棋譜》（刻本）和全局譜《自出洞來無敵手》（抄本）兩種。需要說明的是，《百變象棋譜》目前所能見到的最早版本是清康熙四十三年（1704 年）的翻印本，從這個本子我們可以得知此譜初刊於明嘉靖元年（1522 年）。

明代僅僅留下這麼幾部象棋譜，說明這一時期棋譜的散佚情況是十分嚴重的。

五、清代象棋發展概況

　　清朝進入康熙帝統治時期，社會穩定，經濟發展，這為象棋活動的發展提供了一個良好的外部環境。從康熙至嘉慶年間，湧現出不少技藝高超的知名棋手和品質上乘的棋藝作品。值得慶幸的是，這些棋手的活動事蹟和他們的著作，或見諸文獻記載，或得到完整、部分的保存，為我們瞭解清代象棋活動，提供了較多的可靠資料。

　　康熙年間出過一位圍棋大國手徐星友（約1650—？），他是繼棋聖黃龍士之後的圍棋霸主。其實，徐星友也是一位象棋國手，這就不大為人所知了。

　　據史料記載，「錢塘徐星友，長於弈（圍棋），尤擅象戲，遨遊燕趙齊魯間，盡敗當地諸名手，有錢塘雙絕之譽云」。這說明徐星友的象棋水準甚至不低於他在圍棋方面的造詣。

　　另外，他還著有一種「棄傌十八局」的象棋譜，當初曾有人將此譜珍藏起來。但很可惜，這部棋譜沒有像他所著的圍棋名譜《兼山堂弈譜》一樣刻印、流傳下來，為後人留下了一大遺憾。

　　徐星友在康熙末年被青年棋手程蘭如擊敗，拱手交出了保持多年的「棋王」頭銜。他的這位後繼者和他一樣，也是一位圍、象兼工的「雙槍將」。

　　程蘭如（約1692—？）與梁魏今、范西屏、施定庵並

稱雍正、乾隆年間圍棋「四大家」。據李斗撰《揚州畫舫錄》中記載：「程蘭如弈棋不如施（定庵）、范（西屏），而象棋稱國手。」

　　乾隆中葉，象棋盛行，人才輩出。著名的棋手有九派，其代表人物十一人被譽為江東八俊、河北三傑。其中包括：毗陵派（武進周廷梅、陽湖劉之環），吳中派（吳縣趙耕雲、長州宋小屏），武林派（錢塘袁彤士），洪都派（南昌樂子年），江夏派（江夏黃同孚），彝陵派（宜昌湯虛舟），順天派（大興常用禧），大同派（大同閻士奇子年），中州派（開封許塘）。而武進周廷梅則是個中翹楚，他走遍南北各省，擊敗各派名手，稱雄天下，並開創毗陵派。跟隨周廷梅學棋的多達二百多人，真是極一時之盛。

　　康熙至嘉慶年間，誕生了一批象棋著作，其中最著名的是抄本全局譜《梅花譜》和四大排局譜《心武殘編》《百局象棋譜》《竹香齋象戲譜》《淵深海闊》。

　　《梅花譜》是康熙年間的棋手王再越所著。王再越家貧，一生坎坷，抑鬱無聊，以象棋消磨歲月。他所著的六卷《梅花譜》，變化細緻深刻，著法精彩。其中八局屏風馬對中炮為全書精華，對象棋開局有所創新，至今這一開局仍屬棋戰佈陣的主流，在象棋界影響深廣。

　　排局是指在殘局基礎上經過人工構思編排而成的各種局勢。《事林廣記》中的六則象棋殘局，實際上都是比較初級的排局作品。到明代，排局藝術更上層樓，《適情雅趣》中的大量作品便是代表。而至清代，排局的創作水準達到了前所未有的高度。

從嘉慶五年至二十二年（1800—1817年）的十八年間，四大排局名譜相繼問世，象棋排局進入了「豐收期」。

四大名譜中的三部是刻本，它們的影響比那部唯一的抄本《淵深海闊》要大得多。

《心武殘編》是由薛丙編著、吳紹龍校閱的，嘉慶五年（1800年）刊印。共六卷、一百四十八局。

《百局象棋譜》編者三樂居士生平不可考，嘉慶六年（1801年）刊印。共八卷、一百零七局。

《竹香齋象戲譜》編者張喬棟。初刊本為兩集、一百六十局，刊印於嘉慶九年（1804年）。後經修訂補充，分三集、一百九十六局，於嘉慶二十二年（1817年）刊印。

《淵深海闊》編者是陳文乾，成書於嘉慶十三年（1808年）。共十六卷、三百七十局。此譜長期被收藏家秘而不宣，直至20世紀七八十年代才被此譜的收藏者劉國斌先生公開出來，棋界人士終於得睹神秘的《淵》譜全貌。

四大名譜幾乎在同時產生，因選局多為當時流行於民間的局式，所以四譜中有不少相同的棋局。

標誌著清代排局藝術高度水準的代表棋局是「七星聚會」、「蚯蚓降龍」、「野馬操田」、「千里獨行」四大名局。由於這四個排局編排精巧，變化多端，引人入勝，因此長期以來廣泛流行於民間，並經歷代棋手鑽研深化，推陳出新，變化日趨豐富。

然而，從嘉慶以後，達到峰頂的象棋界顯出了頹勢，進入了一段「沉寂期」。這一時期，儘管實戰水準仍有一定程度的提高（如產生於清末的實戰對局譜《石楊遺局》

比乾嘉年間的名手吳紹龍的對局譜《吳紹龍象棋譜》，水準起碼要高出一先），但像《梅花譜》和四大名譜那樣高品質的棋譜，再也不曾一見。也許在這一時期，象棋的競技性得到一定程度的重視，而其藝術性卻被「淡化」了。

清後期的象棋譜值得一提的還有排局譜《爛柯神機》《蕉窗逸品》等和全局譜《吳氏梅花譜》等。

六、近代象棋發展概況

對於象棋史的分期，尚未形成定論，但大多數人支持將 1912—1956 年劃分為「近代」的說法，而將 1956 年創辦全國象棋比賽以後的歷史時期定為「現代」。

近代的象棋活動因受到多次國內戰爭及日本侵華戰爭的影響，早期曾有過「星星之火」，但終於無法形成「燎原」之勢。直到 1949 年新中國成立後七年間，象棋活動才走上了良性發展的道路，為一個新的象棋發展高峰期的到來埋下了伏筆。

近代象棋活動開展得較為活躍的地區是華東、華北、華南，而上海、北京、廣州則分別為以上三大地區的象棋活動中心。

20 世紀 30 年代前期，象棋界曾出現過一點「紅火」的跡象。這是以 1930 年 9 月中下旬在香港進行的「華東、華南分區大棋戰」揭開帷幕的。這場「東南棋戰」是中國象棋史上第一次兩大地區間的棋藝對抗賽。華東方面的代表是上海周德裕、林弈仙，華南方面的代表是廣州李慶全、馮敬如。

兩地高手大戰十六局，因實力相當，終以平局收場，華南主將李慶全獨保不敗紀錄，被授予「無敵」榮銜。

當東南兩隊鏖戰正酣時，遠在千里之外的華北棋手亦躍躍欲試。次年初，華東、華北兩地棋手又會師上海，進

行「華東、華北分區棋賽」。

由周德裕、萬啟有組成的華東隊，以 20：12 擊敗由趙文宣、張德魁組成的華北隊。華東周德裕個人積分最高。由於當時華北地區有五省，華東地區則指江、浙兩省，因而棋友們尊稱周德裕為「七省棋王」。

1934 年後，周德裕旅居香港數年。這一時期，他在穗、港與華南名手黃松軒、盧輝、馮敬如等進行了多次交流比賽。他與嶺南棋壇盟主黃松軒的「龍虎之爭」，是當時棋壇的「重量級決鬥」。

由於實戰機會增多，棋手們的實戰水準自然「水漲船高」。這一時期，出現了相當數量的靠下棋謀生的職業棋手。他們除與水準相近的高手下「博採」棋以外，還與普通愛好者下讓先、饒子的指導棋。

講到近代的象棋活動，不能不提到謝俠遜先生的貢獻。謝俠遜（1888—1987 年）不僅棋藝高超，更是一位傑出的象棋活動家，他組織、籌畫了華東、華南和華東、華北兩次大型的「區際」棋賽，編輯出版了《象棋譜大全》《新編象棋譜》《南洋象棋專集》等卷帙浩繁的棋藝巨著。《象棋譜大全》從 1927 年初版後至 1950 年，共印了九次，堪稱一套「暢銷書」。

謝俠遜還曾於 1935 年和 1937 年兩下南洋，使其聲譽播及海外。謝俠遜第二次赴南洋時，全面抗戰已經爆發，他是以國民政府「巡迴大使」的身份到國外宣傳抗日救亡的。他在國外活動一年半，募集到大量捐款，為抗日軍民的艱苦抗戰提供了精神上、物質上的支援。這位愛國的名棋手，得到了社會公眾的讚譽。

　　抗日戰爭爆發以前，各地區的知名棋手還有：華北孟文軒、那健庭，西北彭述聖，華東王浩然、周煥文、邵次明、張錦榮、張觀雲，華中吳松亭、羅天揚，華南鐘珍、曾展鴻等。他們的棋藝在當時均屬一流。八年抗戰結束後，他們中的一些人貧病而死，僥倖活下來的則年事已高，棋藝老化。棋壇上已看不到 30 年代那樣的熱鬧場面。

　　新中國誕生後，象棋界出現了振興的契機。這一時期，年富力強的棋手楊官璘、陳松順、何順安、李義庭、王嘉良等先後站到了棋壇的第一線。50 年代前期，他們在南北不同的戰場，展開了一次又一次高水準的角逐，吸引了為數甚眾的象棋觀眾。象棋活動逐步走上了健康發展的軌道。

七、現代象棋發展概況

在全國象棋活動蓬勃發展的形勢下，1956 年 1 月，國家體委宣佈將棋類列入體育運動項目，並確定於同年 12 月在北京舉行全國象棋錦標賽和圍棋、國際象棋表演賽。之所以先舉行象棋的正式比賽，是因為象棋的群眾基礎比較雄厚。這是棋史上的一大創舉。

有幸成為新中國第一位棋類比賽全國冠軍的棋手是廣州楊官璘。他在 50 年代前期，已確立了棋壇「第一人」的地位，但畢竟只是一位「無冕棋王」。而首獲全國冠軍，使他成為實至名歸的中國棋王。1957、1959、1962 年，楊官璘又三次獲得全國冠軍，開創了象棋史上的「楊官璘時代」。

楊官璘的霸主地位，至 60 年代被一位小將所取代，這位小將是上海的胡榮華。1960 年，15 歲的胡榮華初次參加全國比賽，即獨得團體、個人賽兩枚金牌。此後他一發不可收，至 1979 年，竟連奪十屆全國象棋個人賽的冠軍（1962年與楊官璘並列第一名），獲得「棋壇十連霸」的美譽。

胡榮華獨霸棋壇的歷史，於 80 年代初被湖北柳大華改寫，柳連奪 1980、1981 年兩屆全國冠軍。此後棋壇出現群雄紛爭的局面，李來群、呂欽、徐天紅、趙國榮、許銀川、陶漢明等青年才俊如雨後春筍，破土而出，先後在全國賽中稱雄。而寶刀不老的胡榮華則在 1983、1985、1997、2000年四次從年輕的對手們手中奪回王冠，他已將「最年輕的全

國冠軍（15 歲）」與「最年長的全國冠軍（55 歲）」兩項榮譽集於一身。

從 1979 年起，增設了全國女子個人賽，廣東黃子君是首屆全國「棋後」得主；而河北女傑胡明共奪得六屆全國冠軍（其中 1990—1994 年間連得五屆），是女棋手中戰績最突出的一位。

除全國個人賽外，另一項全國性的賽事是全國團體賽，目前廣東男隊十二次奪魁，江蘇女隊七次折桂，戰果最為豐碩。

從 2003 年 8 月起，創設主客場制的全國象棋甲級聯賽。聯賽在全國各賽場如火如荼地進行，使象棋得到了前所未有的關注。雖然贊助商數易，遇到了諸多困難，但聯賽持續舉辦了六屆，與困難相伴，逐漸發展壯大。六屆聯賽期間，對賽制的改革也做了有益的嘗試，其間有所爭鳴，對於賽制的完善起到了很好的效果。

80 年代以來，各地舉辦了許多不同等級、不同規模的杯賽，形成傳統的賽事有廣州的「五羊杯」象棋冠軍賽（共舉辦二十九屆，已成為歷史最久的杯賽）、桂林的「銀荔杯」象棋賽（1990—2004 年間連續舉辦十五屆，僅次於「五羊杯」賽）、上海的「廣洋杯」象棋大棋聖戰（1995—2009 年間已舉辦四屆）等。此外，較有影響和特色的賽事還有象棋棋王賽、「來群杯」象棋名人戰、「九城置業杯」象棋超霸賽（2008 年 12 月舉辦首屆，冠軍獎金為創紀錄的 30 萬元人民幣）等。

為了讓青年棋手得到更多的比賽機會，從 1998 年起創辦全國象棋大師冠軍賽（2004 年起又增設女子組比賽），

規定獲得冠軍且達到足夠的勝率者可以晉升特級大師。許多青年棋手由這個新建的平臺鍛鍊了棋藝，莊玉庭、萬春林、鄭一泓、陳寒峰、陳麗淳、尤穎欽等都因獲得冠軍且勝率達標，晉升特級大師；洪智、趙鑫鑫在獲得大師賽冠軍後，提升了信心，都在日後的全國個人賽中折桂，成為象棋「新生代」的佼佼者。從 1956 年至 2001 年間 36 屆全國個人賽共有 10 位棋手獲得全國冠軍，而在 2002 年至 2007 年間 6 屆全國個人賽則產生了于幼華、洪智、趙鑫鑫 3 位新冠軍，這說明新世紀的象棋賽場，競爭更加激烈，頂尖棋手群體的厚度明顯增加。

創辦於 1997 年的「中立杯」快棋賽，每週六上午比賽，並由中央電視臺體育頻道作現場直播，成為極受歡迎的節目，比賽期間杯賽組織者共收到觀眾來信兩萬餘封，再次雄辯地證明了象棋具有雄厚的群眾基礎。

從 1998 年至 2002 年間，又先後舉辦了「紅牛杯」賽、「中視股份杯」賽、「翔龍杯」賽、「派威互動電視」超級排位賽和女子大師賽、「翔龍杯」南北擂臺賽等一系列電視快棋賽。每週六上午收看央視五套直播的象棋賽，成了眾多棋迷的雙休日「保留節目」。

從 80 年代以來，象棋的國際賽事逐步「配套成龍」，說明象棋的「國際化」初見成效。目前，中國棋手仍壟斷了世界、亞洲比賽中的絕大多數冠軍金牌，但奪冠之路已越來越艱辛。

象棋屬於中國，也屬於世界。象棋的未來將是十分美好的⋯⋯

八、行棋規定

（一）棋盤和棋子

如圖1，象棋盤呈長方形，由九道直線和十道橫線交叉組成。棋盤上共有九十個交叉點，象棋子就擺放和活動在這些交叉點上。

棋盤中間沒有劃通直線的地方，稱為「河界」；劃有斜交叉線的地方，稱為「九宮」。

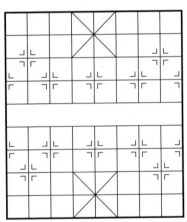

黑 方

1 2 3 4 5 6 7 8 9

九 八 七 六 五 四 三 二 一

紅 方

圖1

　　九道直線，紅棋方面從右到左用中文數字一至九來標識；黑棋方面從右到左用阿拉伯數字 1 至 9 來標識。

　　象棋的棋子共有三十二個，分為紅、黑兩組，每組十六個，各分七種，其名稱和數目如下：

　　紅棋子：帥一個，俥、傌、炮、相、仕各兩個，兵五個。

　　黑棋子：將一個，車、馬、包、象、士各兩個，卒五個。

　　對局開始前，雙方棋子在棋盤上的擺法見圖 2（印刷體棋圖規定為：紅方棋子在下，用陽文；黑方棋子在上，用陰文）。

圖1

現行《象棋競賽規則》規定：標準棋盤每格均應為正方形，每格長、寬均應為 3.2 至 4.6 公分。

每個平面圓形棋子直徑應為 2.7 至 3.2 公分，大小與棋盤相應配套。棋子面色分紅黑兩組，字體和圓框應當醒目。

棋盤和棋子的底色，均應為白色或淺色。棋盤上直線和橫線應為紅色或深色，四周應留有適當空白面積。

（二）行棋和吃子

對局時，由執紅棋的一方先走，雙方輪流各走一著，直至分出勝、負、和，對局即終了。

雙方各走一著，稱為一個回合。

帥（將）每著只許走一步，前進、後退、橫走都可以，但不能走出「九宮」。帥和將不准在同一直線上直接對面，如一方已先佔據，另一方必須回避。

仕（士）每著只許沿「九宮」斜線走一步，可進可退。

相（象）不能越過「河界」，每著斜走兩步，可進可退，即俗稱「相（象）走田字」。當「田」字中心有棋子（無論何方）佔據，俗稱「塞相（象）眼」，則不許進或退。

傌（馬）每著走一直（或一橫）一斜，可進可退，即俗稱「馬走日字」。如果在要去的方向有棋子（無論何方）佔據，俗稱「蹩馬腿」，則不許進或退。

俥（車）每一著可以直進、直退、橫走，不限步數，

但不可隔子而行。

炮（包）的走法同俥（車）一樣；吃子時必須隔一個棋子（無論何方）跳吃，即俗稱炮打隔子。

兵（卒）在過「河界」前，每著只許向前直走一步；過「河界」後，每著可向前直走或橫走一步，但不能後退。

行棋方將某個棋子從一個點走到另一個點，即為一著。走一著棋時，如果己方棋子能夠走到的點有對方棋子存在，就可以把對方棋子吃掉而佔領該點。

除帥（將）外，其他棋子都可以聽任對方吃，或主動送吃。

九、象棋基本殺法

所謂殺法就是捕殺對方主帥（將）的著法，以下介紹十二種最基本的象棋殺法。

（一）傌後炮

對局中，一方的傌（馬）與對方的將（帥）處於同一直線或同一橫線，中間隔一步，再用炮在傌的後面將軍，稱為「傌後炮」。

黑　方

紅　方

圖1

如圖 1，紅方如果先行，可走傌四進三將軍，黑將 5
進 1 應將，紅再炮一進二將軍，就成為「傌後炮」的殺
法，紅勝；而黑方如果先行，可走馬 8 進 6 將軍，紅帥五
平四應將，黑包 5 平 6 將軍，也形成「馬後包」，黑勝。

（二）臥槽傌

對局中，一方的傌（馬）跳到對方底線象（相）前一
格位置將軍，此傌稱為「臥槽傌」。臥槽傌與其他棋子配
合，可形成強勁的攻勢。

如圖 2，黑方車、馬、卒已對紅方「光頭老帥」構成

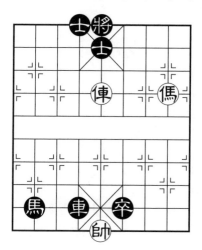

圖 2

絕大威脅。紅方利用先行的機會，走傌二進三「臥槽」將軍，搶先動手。黑將5平6應將，紅俥五平四再將軍，黑將被殺死。

（三）側面虎

40

對局中，一方的馬（傌）跳到對方的三路兵（卒）或七路兵（卒）的原始位置上將軍，稱為「側面虎」。用百獸之王——老虎來形容這隻馬，可見這種殺法是十分厲害的。

如圖3，紅帥面臨黑車、卒的攻殺，已危在旦夕。紅方只有搶先進攻，才有生路。於是紅走傌九進七將軍，黑將4進1應將，紅俥八退二將軍，黑將無處可逃。

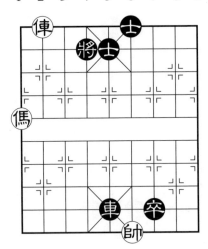

圖3

（四）釣魚傌

　　對局中，一方的傌（馬）在三、七線，與對方將（帥）原始位置之間的距離正好是一個「象步」（田字對角兩點），稱為「釣魚傌」。釣魚傌（馬）與俥（車）、兵（卒）可組成聯合攻勢。

　　如圖4，這個黑馬便是「釣魚馬」，現在黑方如果先行，走車2進9將軍，黑方就可取勝了。而如由紅方走子，紅方兵四進一吃士將軍，黑將5平6吃兵，紅傌五進三（也成「釣魚傌」），黑將6平5應將，紅俥一進五將軍，紅勝；黑方如將6進1應將，紅俥一平四將軍，也是紅勝。

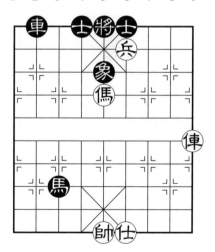

圖4

（五）掛角傌

對局中，一方的傌（馬）跳到對方的任一個九宮頂上士（仕）角位置，稱為「掛角傌」。掛角傌（馬）可使對方將（帥）受到威脅，它和俥或炮能組成有力的聯合攻勢。

如圖5，黑方車、卒伏有殺機，紅方不慌不忙，走傌六進四掛士角將軍，黑將5平4應將，紅俥二平六再將軍，黑將無處躲藏。

黑　方

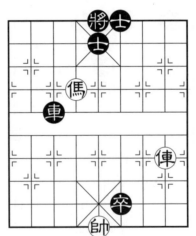

圖5

（六）勒傌俥

對局中，一方俥（車）、傌（馬）聯攻，通過先送俥（車）（或兵、卒）逼對方退士（仕），再用傌掛角將軍構成殺局，稱為「勒傌俥」殺法。

如圖6，紅方先走：紅俥六進五將軍，黑士5退4吃車，紅傌八退六將軍，黑將5進1應將，紅俥二進四將軍，紅勝。

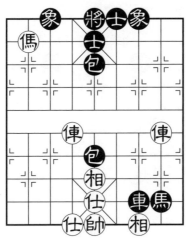

圖6

（七）雙杯獻酒

對局中，一方利用雙炮（包），攻擊對方的底線象（相），將對方的將（帥）悶死在九宮內，這種殺法稱為「雙杯獻酒」。

如圖7，紅方先走：紅前炮進五打象將軍，黑車1平3吃炮，紅炮七進七吃車將軍，構成「悶宮將」，紅勝。

黑　方

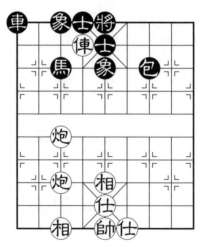

紅　方

圖7

（八）大膽穿心

對局中，一方雙仕（士）聯中，掩護帥（將），構成堅固的防線；一方突然捨俥（車）或兵（卒）摧毀對方的中心士（仕），虎口拔牙，構成殺局，這種殺法稱為「大膽穿心」。

如圖 8，紅方先走：紅俥四平五穿心吃士將軍，黑將 5 進 1 吃車，紅俥六進二將軍，黑將 5 退 1 應將，紅俥六進一吃士將軍，黑將 5 平 4 再吃俥，紅炮九進六將軍，黑象 3 進 1 應將，紅炮八進三，形成「重炮殺」，紅勝。

黑 方

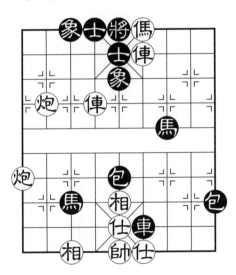

紅 方

圖 8

（九）雙鬼拍門

對局中，一方以雙俥（車）侵入對方九宮，威脅對方的士（仕），從而構成殺局，這一殺法稱為「雙鬼拍門」。

如圖9，紅方先走：紅炮九進五將軍，黑士5退4應將，紅俥八平六（下著俥六進一吃士將軍形成殺局），黑士6進5，紅俥四平五吃士將軍，黑馬7退5吃車，紅俥六進一吃士將軍，紅勝。

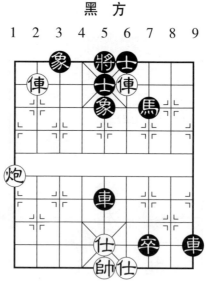

圖9

（十）露將三把手

對局中，利用將（帥）助戰，配合雙車（俥）、中包（炮）進攻構成殺局，這一殺法稱為「露將三把手」。此時將（帥）雖不出九宮，但其遙控力量不亞於一車。

如圖10，黑方實力佔有明顯優勢，但紅中炮、雙俥占位極佳，已有「破門」得勝的機會。紅方利用先行機會展開進攻：俥一平四（準備前俥進一吃包將軍），黑包6進9吃車，紅帥五平四吃包，紅出帥後有俥四進一的殺著，黑已無著可解。

黑　方

紅　方

圖10

47

（十一）雙傌飲泉

對局中，一方運用雙傌（馬）騰躍攻擊將（帥），從而構成巧妙殺局，這種殺法稱為「雙傌飲泉」。

如圖 11，如由紅方先行：兵四進一將軍，將 5 平 6 吃兵，傌四進二將軍，將 6 平 5 應將，傌一退三將軍，將 5 平 6 應將，傌三退五將軍，將 6 平 5 應將，傌五進七將軍，紅勝；如由黑方先行：馬 2 進 3 將軍，炮六退一應將，馬 5 進 7 將軍，帥五平四應將，馬 3 退 4 將軍，黑勝。

黑　方

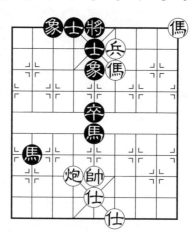

紅　方

圖 11

（十二）炮輾丹砂

對局中，一方用炮（包）侵入對方底線，借用俥（車）的力量，掃蕩敵子，從而構成殺局，這種殺法稱為「炮輾丹砂」。

如圖 12，紅方實力要比對手遜色不少，但好在俥、炮占位絕佳，可以搶先發難。紅俥一進三將軍，黑士 5 退 6 應將，紅炮三進五將軍，黑士 6 進 5 應將，紅炮三平六打士將軍，黑士 5 退 6 應將，紅炮六平八吃包將軍，黑象 3 進 1 應將，紅兵七進一將軍獲勝。

黑　方

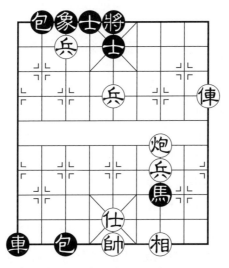

圖 12

十、象棋殘局要領

　　殘局是一盤棋的最後階段。一般地說，當雙方殘餘的攻子（指俥、傌、炮或車、馬、包）不超過兩個時，此時便進入了殘局階段。

　　根據棋勢和子力區分為必勝或必和等形式的殘局，即為實用殘局。以下介紹一些實戰中經常遇到的實用殘局。掌握這些常見棋形的勝和規律，是象棋的一項基本功。

（一）兵類殘局

例1　一兵勝將（圖1，紅先）

1. 帥六進一　　將5進1
黑如將5退1，紅兵三平四，黑將被困死。
2. 兵三平四　　將5平6　　3. 兵四平五　　將6平5
4. 兵五平六　　將5平6　　5. 帥六平五　　將6退1
紅帥搶佔中路，要緊之著！
6. 兵六平五　　將6進1　　7. 帥五進一
黑將被困死。

　　本例紅方的取勝要點是：先將兵運行到帥所在的一側，待黑將離開中路時，用帥搶佔中路，限制黑將的活動範圍，最終使之困斃。

黑　方

1　2　3　4　5　6　7　8　9

九　八　七　六　五　四　三　二　一

紅　方

圖1

例2　一兵和單士（圖2，紅先）

1. 帥五平四　士4進5　　2. 帥四進一　士5退6

黑方不可走士5退4，因紅兵五平六後，黑如：①將5
進1，則帥四進一，將5退1，兵六進一，士4進5，帥四
平五，紅勝；②士4進5，則兵六進一，士5進6，帥四進
一，士6退5（將5平6，兵六平五，紅勝），帥四平五，
紅勝。

3. 兵五平六　將5平4

黑如將5進1，則帥四進一，將5退1，兵六進一，士
6進5，帥四平五，黑士被捉死，紅勝。

黑　方

1　2　3　4　5　6　7　8　9

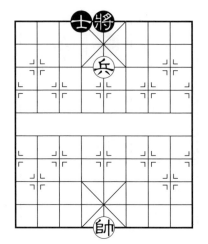

九　八　七　六　五　四　三　二　一

紅　方

圖2

4.帥四平五　士6進5　　5.兵六平五　士5退6

6.兵五平四　將4進1　　7.兵四進一　將4退1

（和棋）

本例黑方守和的要點是：注意紅方兵、帥的活動，不讓紅兵衝下一步時對黑將、士形成牽制之勢。

例3　雙兵勝雙士（圖3，紅先）

1.兵二平三　將6退1　　2.兵五進一　將6平5

3.兵五進一　士4進5　　4.兵三平四　將5平4

5.兵四平五（紅勝）

雙兵對雙士的殘局，如雙兵位置均處於接近對方底線

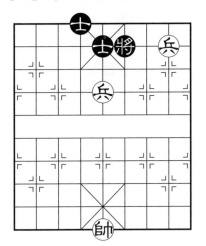

黑　方

1　2　3　4　5　6　7　8　9

九　八　七　六　五　四　三　二　一

紅　方

圖3

的低位時（俗稱「低兵」），就不易取勝雙士了。而本例
紅雙兵位置一高一低，所以高兵在紅帥的助攻下，衝入九
宮，換掉雙士，很快便取勝了。

例4　雙兵和單士象（圖4，紅先）

1.帥五平四　士4進5

紅方如不出帥，而改走兵六進一吃士，則此兵變成威
力很小的「底兵」，紅方雖還有一高兵，但仍無法取勝。

2.帥四進一　象5進3　　3.帥四平五　士5退6

4.帥五平四　士6進5（和棋）

本例黑方以士象聯防，阻止對方雙兵從中路進攻。紅

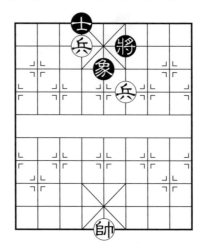

黑 方

1 2 3 4 5 6 7 8 9

九 八 七 六 五 四 三 二 一

紅 方

圖 4

方雙兵如從兩側進攻，黑方可以上將，構成和局。

例5 三兵勝士象全（圖5，紅先）

1. 兵六進一 　將4退1

如士5進4吃兵，則兵七平六，將4退1，兵六進一，將4平5，兵六進一，紅勝。

2. 兵六進一 　將4平5 　　3. 兵七進一 　士5進4

4. 兵七進一 　士6進5 　　5. 帥六平五 　象7退9

6. 帥五平四 　士5進6

如象7進9，則兵七平六，士5退4，兵六進一，紅勝。

7. 兵七平六（紅勝）

黑 方

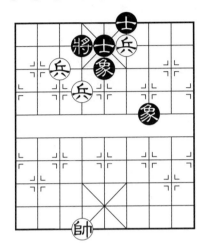

1 2 3 4 5 6 7 8 9

九 八 七 六 五 四 三 二 一

紅 方

圖 5

本例有一個很有意思的局名——三仙煉丹。紅方取勝的要點是：利用紅帥助戰。

（二）馬類殘局

例 1　一傌勝單士（圖 6）

單傌必勝孤士，只要下成如圖 6 形勢，紅先七著便得士，黑先紅方八著可得士，分述如下。

紅先勝：

1.傌四退五　將 4 進 1

黑　方

1　2　3　4　5　6　7　8　9

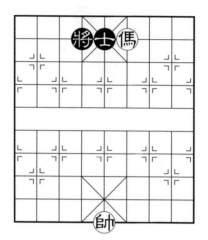

九　八　七　六　五　四　三　二　一

紅　方

圖6

如將 4 退 1，則傌五進七，將 4 平 5，傌七進五，紅方
得士勝。

2. 傌五進三　士 5 進 6　　　3. 傌三退四　士 6 退 5

如將 4 退 1，則傌四進六，黑士被捉死，紅方勝定。

4. 傌四進六　士 5 退 6　　　5. 傌六進八　士 6 進 5

6. 傌八進七　將 4 退 1　　　7. 傌七退五

紅方得士，以下單傌必勝將。

黑先紅勝：

1. ………………　將 4 退 1　　　2. 傌四退五　士 5 進 6

3. 傌五進七　將 4 進 1　　　4. 帥五進一　將 4 進 1

5. 傌七退八　士 6 退 5　　　6. 傌八進六　士 5 退 6

7. 傌六進八　士6進5　　8. 傌八進七　將4退1

9. 傌七退五

紅方得士勝定。

例2　一傌不勝單象（圖7，紅先）

1. 傌六進七　象5退7

如走象5退3，則帥五進一，黑象必丟，紅勝定。

現在黑象退至7路底線，是防守的要著。象與將左右分開（以中線為界），術語稱為「門東戶西」，紅傌無機可乘，成為和局。

黑　方

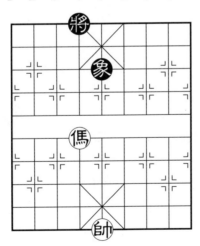

圖7

例3　傌雙相和單車（圖8，紅先）

1. 帥五進一　車9進3　　2. 帥五平六　車9平5

3. 傌五進四　車5退4　　4. 傌四退五（和棋）

　　傌雙相和單車，要點是傌占中、相占河頭（相在底線就要輸棋），傌雙相組成聯防，使對方的車無機可乘。

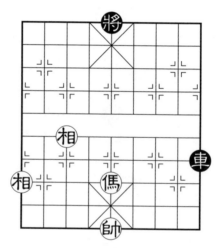

圖8

例4 傌單仕雙相和單車（圖9，紅先）

1. 帥六平五（和棋）

本例紅方雖缺一個仕，但以一傌替代以起仕的作用，
術語稱為「雙傌當仕」。黑方一車無法攻破紅方的防線。

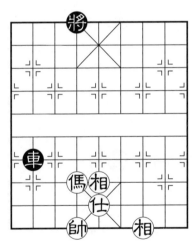

圖9

例 5　馬單相雙仕和單車（圖 10，紅先）

1. 傌八退六　車 4 平 5　　2. 相五退七（和棋）

　　本例術語稱為「隻傌當相」，也就是說，缺相（象）的一方，用傌（馬）替代相（象），傌（馬）只要占住仕（士）角保相（象），強俥（車）也難以破關而入。

黑　方

1　2　3　4　5　6　7　8　9

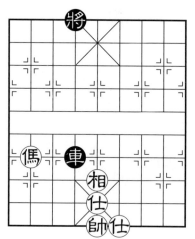

九　八　七　六　五　四　三　二　一

紅　方

圖 10

（三）炮類殘局

例1　炮仕勝單象（圖11，紅先）

1. 仕五進六　將4進1　　2. 炮一平五　將4平5

3. 炮五進七

紅吃掉黑象後，已經勝定。

本例紅帥只要搶佔中路，黑象早晚要丟。

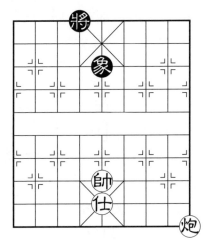

黑　方

九　八　七　六　五　四　三　二　一

紅　方

圖11

例2 炮仕勝雙士（圖12，紅先）

1. 仕五進六　將4進1　　2. 炮一平六　士5進4
3. 炮六進一　士6進5　　4. 仕六退五（紅勝）

本例紅方取勝的要點仍是**帥占中路**。殘局階段棋子很

少，主帥的助攻作用，在此階段有較大的發揮餘地。

黑　方

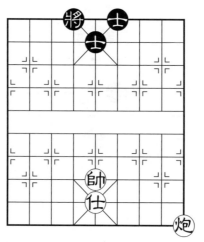

紅　方

圖12

例3 炮雙仕和單車（圖13，紅先）

1.帥四進一（和棋）

本例紅炮安於仕角帥前，使對方主將無從發揮助攻作用，術語稱為「炮三仕」。此圖炮、帥位置如對換，也是一種和棋的形式。

圖13

例4　炮雙相和單車（圖14，紅先）

1. 炮三平五　車9平5　　2. 炮五平三　車5平8

3. 炮三平五（和棋）

本例紅方守和的要點是：炮占中路，雙相在底線和中線聯防（如把底線相換成河口相，紅棋無法守和）。此例術語稱為「炮三相」。紅炮如移至中相位、中相移至九路邊線，也是和棋的一種形式。

圖14

例5　炮仕相全和車卒（圖15，紅先）

1.仕五進六　車7平8　　2.仕六退五　將5進1

3.炮四平三　車8進3　　4.炮三平四　車8平9

5.相七進九（和棋）

炮仕相全守和車卒，最好的辦法是把炮放在帥的旁邊，仕相在中路相聯。

65

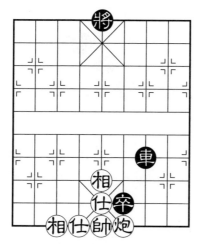

圖15

（四）車類殘局

例1 單俥勝雙士（圖16，紅先）

1. 俥一進五　將6進1　　2. 俥一平三　士5進6

如走將6進1，則俥三退一，士5退4，俥三退二，將6退1，俥三平四，紅勝。

3. 帥五平四　將6平5

如走士4退5，則俥三退一，將6退1，俥三平五，紅勝。

黑　方

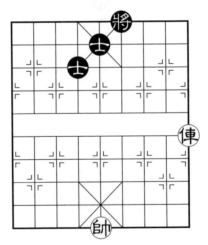

紅　方

圖16

4.俥三退二

捉死黑士，紅勝定。

例2 單俥勝雙象（圖17，紅先）

1.俥八進五 將4進1 2.俥八平五 象5進3

3.俥五退四 象7退5 4.俥五平六 將4平5

5.俥六平七

破掉黑象，紅勝定。

本例取勝要點是：俥入對方九宮，管象而逼將。

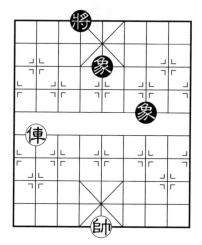

黑 方

1 2 3 4 5 6 7 8 9

九 八 七 六 五 四 三 二 一

紅 方

圖17

例3　單俥和士象全（圖18，紅先）

1.帥五平四　士5退6（和棋）

士象全只要擺好位置，可以守和單俥。此例黑方雙士、雙象在中線聯防，使紅俥無機可乘。

黑　方

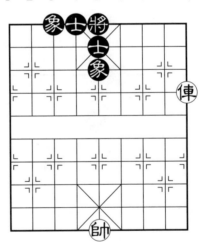

圖18

例4 單俥勝馬雙士（圖19，紅先）

1. 俥九平一　將5平6　　2. 俥一進三　將6進1

3. 帥五平四　士5進4　　4. 俥一平六　士4退5

5. 俥六退一　將6退1　　6. 俥六平五（紅勝）

單俥必勝馬雙士，**取勝要點是**：帥（將）占中線助攻，逼對方將（帥）離開中路。

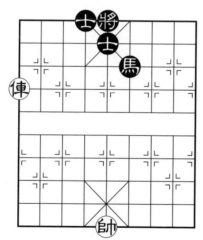

圖19

例 5　單俥和車包（圖 20，紅先）

1.帥五平六　車 6 退 3　　2.帥六退一（和棋）

單俥守和車、包，守方的俥必須占住中路，限制對方車、包在底線發動攻勢（術語稱為「海底撈月」），從而媾和。因此棋諺有「車不離中將不輸」、「車正（即指中車）永無沉底月」的說法。

黑　方

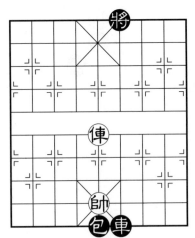

紅　方

圖 20

十一、象棋開局基礎

（一）開局基本原則

　　開局也稱佈局，指一局棋的開始階段。此時對局雙方根據戰略、戰術的需要，分別佈置陣勢，調遣兵力，搶佔戰略要點。其著數大致在十來個回合，此後即進入中局階段。開局是整個對局的基礎，對中局、殘局的發展都有直接的影響。

　　開局分為先手和後手兩種。前者一般為主動進攻，後者則根據對方的情況採取守勢或對抗爭先。

　　對於初學者來講，學習開局，首先要掌握以下四條原則：

　　第一，儘快出動攻子（車、馬、包）；

　　第二，兩側兵力均衡發展，切忌過多走動同一個子；

　　第三，注意棋路暢通；

　　第四，避免孤軍深入。

　　初學者由於缺乏足夠的實戰經驗和理論知識，開局階段免不了違背以上四條基本原則。但隨著經驗的增長和知識的豐富，自會對開局基本原則有越來越深的理解和體會。

（二）開局的分類

象棋的開局，按先走方第一著所走的棋著，可分炮
（包）類、傌（馬）類、兵（卒）類、相類四大類，其中
以炮類中的「中炮類」開局在古今對局中出現最多；按戰
略、戰術的不同，則可分為急攻型、對攻型、緩攻型、穩
健型等類型。

（三）常見開局介紹

（1）順手炮

1. 炮二平五　　包 8 平 5

雙方都把炮（包）放在正中線位，走成「當頭炮」，
由於兩個炮屬同一方向，故稱「順手炮」。先走方採用主
動進攻的當頭炮威脅黑中卒，而黑方不走上馬保中卒，以
牙還牙，也走當頭包，形成了火藥味很濃的對攻局面。

2. 傌二進三　　…………

紅方如走炮五進四吃中卒將軍，就合了黑方的心意。
因黑士 6 進 5 應將後，以後馬 8 進 7 捉炮，紅炮五退二逃
炮，黑車 9 平 8 搶先出動實力最強的車；而紅中炮連續走
動，影響了其他棋子的出動速度，因此雖然賺了一個中
卒，結果卻是得不償失。

2. …………　　馬 8 進 7（圖 1）

3. 俥一平二　　…………

如圖1形勢，紅方也可改走俥一進一（橫俥），黑方則車9平8（直車），形成「順手炮橫俥對直車」的開局。

3.………… 　　車9進1

以上開局稱為「順手炮直俥對橫車」。黑方如不出橫車，也可改走卒7進1，則稱為「順手炮直俥對緩開車」開局。

「順手炮」開局的特點是：對攻激烈，針鋒相對，變化複雜。這類開局，資格最老，在《事林廣記》中就有一則「順手炮」的對局。古今棋譜中都有不少系統闡述、分析這種開局的篇章，愛好者可以從中汲取營養。

黑　方

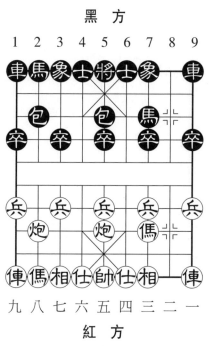

紅　方

圖1

（2）列手炮

1. 炮二平五　　包2平5

雙方第一著都走中炮（包），但因兩炮（包）方向不同，故名「列手炮」（也稱「逆手炮」）。

2. 傌二進三（圖2）　　馬8進7

如圖2形勢，黑方跳左馬保中卒，形成「小列手包」開局。如改走馬8進9，則稱為「大列手包」開局。「大列手包」在古譜中比較多見，而「小列手包」則在今天仍被一些棋手所採用。

「列手炮」與「順手炮」一樣見載於《事林廣記》，

黑　方

紅　方

圖2

均為資格最老的開局。**其特點是：**雙方子力都集中於一側，往往構成對稱式陣形，各攻一側進行激烈搏殺。但這種開局棋路偏於兇險，而先手方面較為有利。因此，現代棋手對這種開局進行了革新，形成了一種新式的「半途列炮」開局，其前四個回合的著法如下：

75

1. 炮二平五　　馬 8 進 7

2. 傌二進三　　車 9 平 8

3. 俥一平二　　炮 8 進 4

4. 兵三進一　　炮 2 平 5（圖 3）

「半途列炮」開局，變化與古譜所載迥然不同，戰術效果良好。20 世紀 80 年代以來，在重大比賽中運用頗多。

圖 3

（3）中炮對屏風馬

1. 炮二平五　馬8進7
2. 傌二進三　馬2進3（圖4）

黑方跳起雙馬，保護中卒。這一對馬狀似屏風，故名「屏風馬」。「中炮對屏風馬」開局，最早見於明譜《適情雅趣》，是古今象棋開局中攻守雙方最典型和最實用的系統，是現代國內外棋戰中開局的主流。

「屏風馬」開局的戰略思想是：以靜制動，在固守中伺機反擊，穩健而多變，能對付當頭炮的各種攻著。

「中炮對屏風馬」開局，有著極其豐富多彩的變化，

黑　方

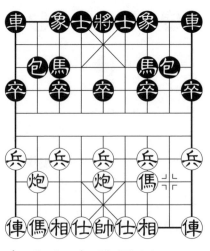

紅　方

圖4

以下列舉一種極其常見的陣式：

1. 炮二平五　　馬8進7　　2. 傌二進三　　馬2進3

3. 俥一平二　　車9平8　　4. 兵七進一　　卒7進1

5. 俥二進六（圖5）

至此形成「中炮過河俥對屏風馬」的陣式。以下黑方有兩種常見的走法：①馬7進6（稱為「左馬盤河」）；②包8平9（稱為「平包兌俥」），均將形成雙方各有千秋的戰鬥場面。

中炮方面除了以上這種「過河俥」的攻法外，還有「巡河俥」（俥二進四）、「巡河炮」（炮八進二）、「橫俥」（俥一進一）等多種。

黑　方

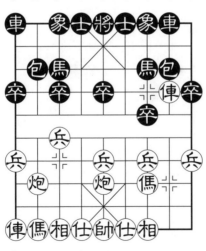

紅　方

圖5

（4）中包對反宮馬

1. 炮二平五　馬 2 進 3　　2. 傌二進三　包 8 平 6

3. 俥一平二　馬 8 進 7（圖 6）

黑方跳起與紅中炮反方向的馬保護中卒，隨後架士角包，再跳起另一隻馬，形成「中包對反宮馬」的開局陣式。由於黑方兩馬之間擺了一門士角包，故有「夾包屏風」的別稱，華南地區則稱之為「半壁山河」。這種開局思想的基點是：利用士角包牽制紅方傌八進七這步棋，以延緩紅方的出子速度。20 世紀 50 年代出版的《中國象棋譜》中，對「中包對反宮馬」的開局作了專題論述，結論

黑　方

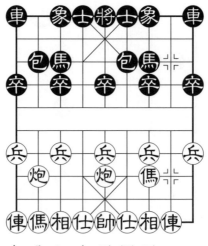

紅　方

圖 6

是「反宮馬難以抵禦當頭包」。因此，「反宮馬」一度幾乎銷聲匿跡。60年代中期，胡榮華開始對反宮馬這一開局進行研究和探討，並在實戰中取得了較好的戰果。80年代以後，反宮馬已經和屏風馬、順手炮一起成為對抗當頭包的主要武器。

（5）中炮對單提馬

1. 炮二平五　　馬2進3
2. 傌二進三　　馬8進9（圖7）

以上兩個回合，形成「中炮對單提馬」開局。「單提馬」本該作「單蹄馬」，據說「屏風馬」曾有「雙蹄」之稱。

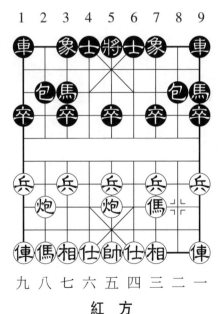

圖7

「單提馬」分左、右兩種，如圖 7 為「右單提馬」陣式，「左單提馬」則由馬 8 進 7、馬 2 進 1 後形成。

「單提馬」陣式的優點是：各子之間相互配合密切，常能在防禦中趁機反擊；但缺點是：只有一隻馬看護中卒，中路防守比較薄弱。

認識到這一開局的利弊，近年來對這一開局的行棋次序作了改進，使之更具備了與中炮的抗衡能力。現將這種新式的「單提馬」開局簡介如下：

1. 炮二平五　馬 2 進 3　　2. 傌二進三　車 9 進 1

3. 俥一平二　車 9 平 4

黑方暫時不動左馬，搶先出車佔領 4 路要道，待對方啟動左翼子力後，用此車去干擾對方的行動計畫。

4. 兵七進一　士 4 進 5

上士加強中路防禦，以逸待勞。

5. 傌八進七　馬 8 進 9

（圖 8）

至此形成「中炮對單提馬橫車」的陣式，黑方足可應戰。

（6）仕角炮

先手方第一著走炮二平四（或炮八平六），即成

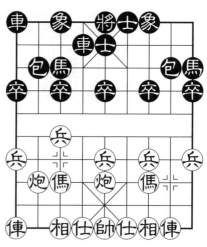

黑　方

1　2　3　4　5　6　7　8　9

九　八　七　六　五　四　三　二　一

紅　方

圖 8

「仕角炮」開局。這種開局，紅方右翼兵力展開較快，是一種伺機而進的穩健戰術。黑方對付「仕角炮」的著法常見的有兩種：一柔（挺卒）、一剛（還中包）。

1. 炮二平四　卒7進1（圖9）

黑方亦可改走包2平5，則傌八進七，馬2進3，傌二進三，馬8進9，俥一平二，車9平8，形成先手「反宮馬」對後手「中炮」，以下將有豐富的變化。

2. 傌二進一　馬8進7　　3. 俥一平二　車9平8

4. 俥二進六　炮8平9　　5. 俥二平三　象7進5

形成勢均力敵的局面。

黑　方

紅　方

圖9

（7）過宮炮

先手方第一著走炮二平六（或炮八平四）即成「過宮炮」開局。因紅炮沿橫線平走，經過中宮線，故名。這種開局有利於上傌、出俥，使攻守均具威力。但若運用不善，易造成雙炮集中的一側子力自相傾軋。後手方面對付「過宮炮」往往採用「中包」，茲舉一例如下：

1. 炮二平六　　包 8 平 5　　2. 傌二進三　馬 8 進 7
3. 俥一平二　　車 9 進 1　　4. 俥二進六　車 9 平 4
（圖 10）

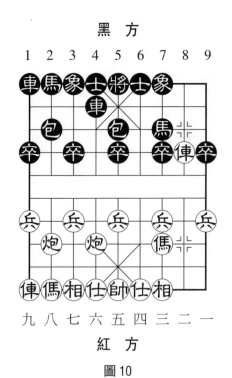

圖 10

　　黑方出動橫車，針對「過宮炮」，以起相互牽制的作用。以下紅方或上右仕（仕四進五），或上左仕（仕六進五），各有一番攻守。

（8）起傌局

　　先手方第一著走傌二進三（或傌八進七），即成為「起傌局」。這種開局的特點是著法穩健緩進，待機而動。後手方應付的著法較常見的是卒7進1（或卒3進1），形成如圖11的對抗格局，以下將靠比拼雙方的「內功」以決高下。

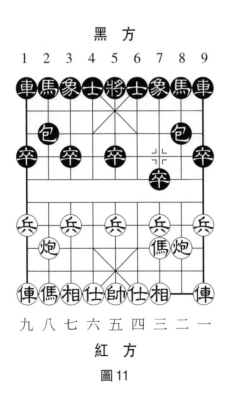

圖11

（9）飛相局

先手方第一著即走相三進五（或相七進五），即成為「飛相局」。紅方飛中相後，使雙炮結成連環（術語稱為「擔竿炮」），既鞏固己方陣地，又可觀察對方動靜，因勢隨機循序漸進。由於後走方的應著或攻、或守，變化多端，故優劣之分常取決於雙方中、殘局方面的功力。這是一種鬥實力的戰略戰術。這種開局因胡榮華的宣導而由「冷門」變為「熱門」，在重大棋賽中屢見不鮮。後手方面對付飛相局的著法極其繁多，有還中炮、過宮炮、仕角炮、起馬、挺卒等等。

黑　方

1　2　3　4　5　6　7　8　9

九　八　七　六　五　四　三　二　一

紅　方

圖12

1. 相三進五（圖 12） 包 8 平 5

如圖 12，黑方除了還中包外，也可改走：①包 8 平
4，傌二進三，馬 8 進 7，俥一平二，卒 7 進 1，黑方嚴陣
以待；②包 2 平 4，兵三進一，馬 2 進 3，以下將形成漫長
的纏鬥。

2. 傌二進三　馬 8 進 7　　3. 俥一平二　車 9 平 8

4. 傌八進七　馬 2 進 1　　5. 兵三進一　包 2 平 4

局勢比較平穩。

（10）仙人指路

先手方第一著走兵七進一（或兵三進一），即形成「仙
人指路」開局。首著挺兵，意向莫測，因而得了個玄而又玄
的局名。這種開局的特點是變化多端，剛柔並濟。在近年的
重大棋賽中，「仙人指路」開局得到了一流高手的青睞，運
用率很高，一度被戲稱為「棋壇流行色」。黑方應付「仙人
指路」的下法有不少種類，以下列舉最常見的。

1. 兵七進一（圖 13） 包 2 平 3

如圖 13，黑方除了走這步「卒底包」直接威脅紅七兵
外，亦可改走卒 7 進 1（術語稱為「對兵局」），以下的
著法將是：炮二平三，象 7 進 5，等等。

2. 炮二平五　象 3 進 5

這裏黑方也可走象 7 進 5 或包 8 平 5，都有相當豐富
的變化。

3. 仕六進五　…………

上仕可以化解黑卒底包對己方七路線的壓力。此外也
可走傌二進三，以下卒 3 進 1，俥一平二，卒 3 進 1，傌八

黑　方

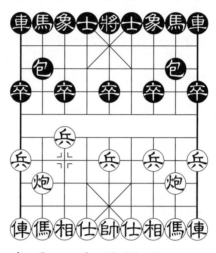

紅　方

圖 13

進九，這路變化也很有意思。

　　3.………　卒 7 進 1　　4. 傌二進三　馬 8 進 7

　　5. 俥一平二　車 9 平 8

　　雙方各有所得。

十二、象棋中局戰術

中局，指象棋對局中開局與殘局之間的階段；承上啟下，為全局的重要一環；與開局、殘局之間沒有明確的界限劃分和規定著數，通常開局後約十來個回合，雙方經過戰略部署，佈陣列勢就緒，即進入中局。

此時雙方都擁有較強的兵力，因而攻守矛盾較集中、突出，棋路變化複雜。正因為中局階段的戰鬥具有這樣的特徵，對於初學者來說，中局是一道難關。

象棋中局戰術，大致可以分為運子戰術、兌子戰術、棄子戰術三類。

以下就讓我們透過一些典型實例，來學一點中局戰術的「ABC」。

（一）運子戰術

運子戰術是指根據棋勢的需要，由調遣子力，最大限度地發揮各兵種的攻防作用，爭奪全局的主動權，進而為勝利創造條件。

例1（圖1，紅先）

如圖1形勢，黑方有馬7進5吃相後車3進1咬炮的
手段，紅方如何應付呢？

1. 俥八進四　卒5進1　　2. 炮六平七　車3平4
3. 前炮退一　車6進4　　4. 炮七平三　車6平4
5. 炮三進六　士6進5　　6. 俥八平六　車4進1
7. 俥一平二　包8平6　　8. 俥二進九

紅方有攻勢。

黑　方

1 2 3 4 5 6 7 8 9

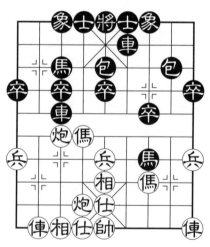

九 八 七 六 五 四 三 二 一

紅　方

圖1

例2（圖2，紅先）

1. 仕五進六　馬4退6　　2. 傌四進三　將5平6
3. 炮六平四　包2退1　　4. 仕六退五
紅炮打馬交換後可以得子。

圖2

例3（圖3，紅先）

如圖3形勢，黑方多卒，車占橫線要道，既關住紅
俥，又可保象飛起後使後防無恙，而黑馬越過河界保護小
卒，如虎把關。紅方該如何下呢？

1. 炮八平五　馬6進5

黑如改走象7進5，則炮二進一，士5進6，炮二平
五，紅方賺象佔優勢。

2. 炮二平五　士5進6　　3. 相七進五

以下紅再俥六進一吃包，紅方多子可以取勝。

黑　方

紅　方

圖3

（二）兌子戰術

兌子戰術是指由價值相等子力的交換來實現形勢優劣、得失的轉化。

例4（圖4，紅先）

1. 傌八進六　馬3退1

如車1進2保馬，則傌六進八，以下將有傌八進七臥槽將軍得車的手段；另外紅方還可走傌三進五吃包，包5進4吃傌，俥二平五，紅方可以得子。

黑　方

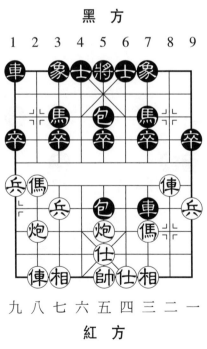

紅　方

圖4

2.傌三進五　包5進4　　3.炮八進一
紅方將可得子。

例5（圖5，紅先）

1.俥二進六　…………
準備炮三進五兌子攻象。

1.…………　馬3退2　　2.傌六進七　包7平5

3.炮三進三　車2退1　　4.傌七退五　卒5進1

5.炮三平一　象7進9　　6.俥三平五

紅破掉黑方雙象，佔有優勢。

黑　方

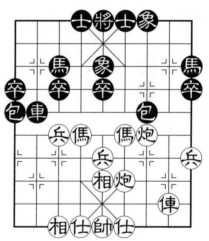

紅　方

圖5

例6（圖6，紅先）

如圖6形勢，紅方雖擺上了當頭炮，但雙俥、傌的位置都不及黑方有利，因此紅方不宜貪攻。

1. 傌四退二　馬7進8　　2. 俥二進二

交換了一個子後，局面趨於穩健，可以弈成和棋。

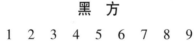

黑　方

紅　方

圖6

（三）棄子戰術

棄子戰術是指根據棋勢確定主攻目標，不惜作出重大犧牲，如放棄俥（車）、傌（馬）、炮（包）等強子，步步緊逼，迫使對方被動應付，以創造獲勝條件。

例7（圖7，紅先）

如圖7形勢，黑方孤士，中路防守薄弱。

1. 炮八平五　車2進4　　2. 俥六平五　將5平6

黑 方

1 2 3 4 5 6 7 8 9

九 八 七 六 五 四 三 二 一

紅 方

圖7

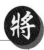

3.俥五進一　將6進1　　4.傌四進三　將6進1

5.俥五平四（紅勝）

例8（圖8，紅先）

1.傌七進五　象3進5　　2.炮五進五　士5進4

3.傌四進六　馬9退8　　4.炮五退二　馬8進7

5.炮二平六　將5進1　　6.炮六平五　將5進1

7.俥二平五　將5平6　　8.俥五進二（紅勝）

95

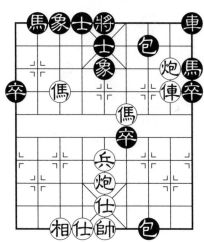

圖8

例9（圖9，紅先）

1. 後炮平八　包1平2

黑如馬7進5吃炮，則炮八進七，士5退4，俥六進

八，將5進1，俥六退一，紅勝。

2. 傌九進八　包2平1

如走包2進7，則俥六進八，紅勝。

3. 傌八進七　包1平2　　4. 傌七進九　馬7進5

5. 傌九進七（紅勝）

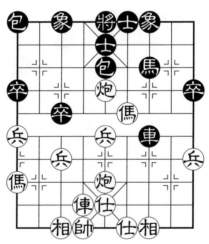

圖9

十三、象棋規則淺說

俗話說：沒有規矩不能成方圓。下象棋，當然也得守規矩。下象棋的「規矩」就是規則。當下，在國內比賽中採用的是國家體育總局審定的《象棋競賽規則》（簡稱「中規」），在國際比賽中則採用亞洲象棋聯合會裁判組制定的《象棋比賽規例》（簡稱「亞規」）。

《象棋競賽規則》從 1956 年誕生第一個版本後，半個世紀來，經過多次補充和修訂。近兩年大賽中均採用 2007 年版試行本。2007 年版規則分行棋規定、比賽規則、比賽通則、比賽附則、裁判細則、棋例總則、棋例細則等七章。以下選介部分內容。

（一）棋例總則

（1）術語解釋

將：凡走子直接攻擊對方帥（將）者，稱為「照將」，簡稱「將」。

殺：凡走子企圖在下一著照將或連續照將，將死對方者，稱為「殺著」，簡稱「殺」。

捉：凡走子後能夠造成在下一著（包括從下一著開始運用連續「照將」或連續互吃交換的手段）吃掉對方子力且得子者，稱為「捉」（含「抽吃子」）。

兌：凡有根子企圖與對方相同兵種進行等價交換，而

對方一旦吃去此子後（優先考慮對方同兵種互換吃子），不致立即被將死或立即在子力價值上遭受損失者，稱為「邀兌」，簡稱「兌」。雙方不同兵種之間進行等價交換，也稱為「兌」。

獻：凡無根子送吃，而對方威力互達子一旦吃掉此子後，不致立即被將死或立即在子力價值上遭受損失者，稱為「獻」。

攔：凡走子阻攔對方棋子，而又不具攻擊作用者，稱為「攔」。

跟：凡走子盯牽對方有根子而又不具攻擊作用者，稱為「跟」。

閑：凡走子性質不屬於將、殺、捉者，統稱為「閑」。兌、獻、攔、跟，均屬「閑」範疇。

長將：凡走子連續不停照將而形成循環者，稱為「長將」。

長殺：凡走子連續不停殺著而形成循環者，稱為「長殺」。

長捉：凡走子連續追捉一子或數子而形成循環者，稱為「長捉」。

長兌：凡走子連續不停邀兌者，稱為「長兌」。

禁止著法：凡單方面走出長將、長殺、長捉、一將一殺、一將一捉、一殺一捉等循環重複的攻擊性著法，統稱為「禁止著法」（在「亞規」中則規定：長殺、一將一殺、一將一捉、一殺一捉等著法，雙方不變判和）。

允許著法：凡單方面走出閑著（含：兌、獻、攔、跟）、數將一閑、數殺一閑、數捉一閑等非攻擊性著法，

不論是否循環重複，統稱為「允許著法」。

有根子、無根子和少根子：凡有己方其他棋子（包括暗根）充分保護的棋子，稱為「有根子」；反之，稱為「無根子」。兩個棋子同時被捉或一個棋子被對方兩個棋子聯合捕捉，卻只有一個共同的「根」保護，則稱為「少根子」。

真根和假根：作為「根」的棋子（保護子），在己方受保護子被吃去時，即刻反吃且不會被對方將死者，稱為「真根」；反之，形式上是根，實際不能離線反吃者，則稱為「假根」。假根子按無根子處理。

聯合捉子和配合捉子：凡一方用兩個或兩個以上棋子共同擒捉對方的棋子，缺少其中任何一個都無法吃子時，稱為「聯合捉子」；若其中有部分棋子只起拴綁、封禁等輔助作用，缺少之後仍能吃子時，則稱為「配合捉子」。

自斃：甲方「照將」乙方，以致形成己方的被殺狀態，如乙方「應將」的著法不屬禁止著法，則甲方「照將」這著棋，稱為「自斃」。

（2）棋例釋義

對局中有時出現雙方著法循環不變的待判局面。據以裁處這種局面的規則條例，稱為「棋例」。

俥（車）、傌（馬）、炮（包）、過河兵（卒）、仕（士）、相（象），均算「子力」。帥（將）、未過河兵（卒），不算「子力」。「子力」簡稱「子」。

子力價值是衡量子力得失的尺度，也是判斷是否「捉子」的重要依據。原則上，一俥相當於雙傌、雙炮或一傌一炮；傌炮等值；俥（車）、傌（馬）、炮（包）稱為

「強子」；仕（士）、相（象）等值，稱為「弱子」。過河兵（卒）價值浮動。帥（將）地位最高，因不存在與其他棋子進行交換，無需對其價值作出規定。

一個「強子」換幾個「弱子」均不算「得子」。

一個兵（卒）換取數子均不算得子。其他棋子捉吃未過河的兵（卒），或立即吃掉剛過河的兵（卒），也不算得子。

（3）棋例總綱

在任何情況下，均不允許單方面長將。

雙方均為允許著法，雙方不變作和。

雙方均為禁止著法，其中一方長捉無根子，另一方長捉少根子或有根子，長捉無根子方變著；此外的雙方均為禁止著法（含雙方長將），不變作和。

一方為禁止著法，另一方為允許著法，應由前者變著，不變判負。

（4）棋例通則

帥（將）本身步步叫吃對方的棋子，按閑著處理。其他棋子和帥（將）同時捉吃或借帥（將）之力捉吃對方的棋子，均按「捉」處理。

兵（卒）本身（無論是否借助外力）直接捉吃對方的棋子（不含將、殺），按「閑」處理。

其他棋子和兵（卒）同時捉吃對方的棋子，或兵（卒）借其他棋子之力由照將抽吃對方的棋子，均按「捉」處理。

　　占據守和要點，立即構成簡明和棋，附帶產生的捉士象，按閑處理。

　　凡走子兼具多種作用時，應從重裁處。如殺兼捉判殺、捉（係指捉不同兵種子力）兼兌判捉等，依此類推。

（二）棋例細則

　　在任何情況下，均不許可單方面長將。

著法：

1. 俥四平五　　將5平6　　2. 俥五平四　　將6平5
3. 俥四平五　　……

黑　方

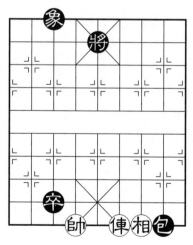

紅　方

圖1

如圖 1，儘管紅方只有俥能走動，無從變著，但因違反長將禁例，也應判負。

凡是走子前不存在捉，而走子後造成捉的，一律按捉處理。

著法：

1. 俥三平四　將 6 平 5

2. 俥四平三　將 5 平 6

3. 俥三平四　……

如圖 2，紅方一將一捉。雖是俥原來就能吃馬而未吃，但照將後再捉馬，是從沒捉到捉，仍應按捉處理。紅

黑　方

1　2　3　4　5　6　7　8　9

九　八　七　六　五　四　三　二　一

紅　方

圖 2

方不變作負。

凡走子後，預計下一著能在子力價值上構成得子者，均按捉處理（圖3、圖4）。

著法：

1. 傌二退一　車9平8

2. 傌一進二　車8平9

3. 傌二退一　……

如圖3，紅方退傌打車固屬一捉，而進傌暗含下一步臥槽「叫將」棄傌得車，也應算捉。紅方兩捉，黑方一捉一兌，紅方不變作負。

黑　方

紅　方

圖3

著法：

1. 傌四退六　象9進7

2. 傌六進四　象7退9

3. 傌四退六　……

如圖4，紅方退傌捉象，進傌企圖以炮換馬多得一卒，紅方符合「得子」的規定。紅方兩捉，黑方兩閑，紅方不變作負。

凡用作為根的子捉吃對方的子，也按捉處理。

著法：

1. 俥六平五　卒5平4

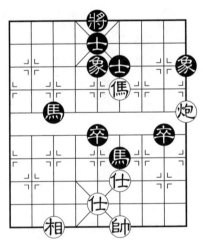

圖4

2. 俥五平六　卒4平5

3. 俥六平五　……

如圖5，儘管紅車吃卒要丟馬，仍按紅方長捉處理。應由紅方變著，不變作負。

走子後，沒有產生新的捉子行為，走子前已經存在的捉為「從捉到捉」，按「閑」處理。

著法：

1. 俥一平二　包8平9

2. 俥二平一　包9平8

3. 俥一平二　……

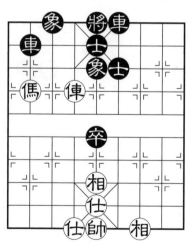

黑　方

圖5

　　如圖6，紅方兩步平俥均為閑。黑方包平8路有沉底叫將得相的手段，為一捉；包8平9沒有產生新的捉，為閑；至於黑方兩步動包後，車可以淨吃兵，是走子前已存在的捉，均不算捉。黑方一閑一要抽，紅方兩閑，雙方不變作和。

　　凡走子兼具多種作用，從重定性。

著法：

1. 傌八進六　車2平3

2. 傌六退八　車3平2

3. 傌八進六　……

圖6

如圖7，紅方傌跳卒口送吃兼捉黑車，從重判處，按捉處理。黑方一捉一閑，紅方則為長捉，應由紅方變著，不變作負。

凡一方走子後形成雙方相同兵種可互兌的局面，即使另外伏有殺著或照將得子的手段，也應按照「優先考慮對方同兵種互換吃子」的原則，按「兌」處理。

著法：

1. 俥五平六　將4平5
2. 俥六平五　將5平4
3. 俥五平六　……

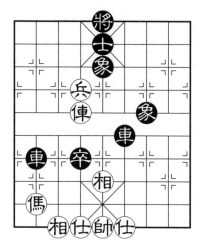

圖7

如圖 8，紅方俥五平六照將，造成黑方車 5 平 6 有殺，屬紅方自斃。紅俥平中路，在解殺的同時還存在照將抽車的手段，但此時應優先考慮黑方兌炮等價交換，按兌判處。黑方為兩閑，紅方為一將一兌，雙方不變作和。

凡一方走子前已經形成的雙方相同兵種可互兌的局面，在走子後只要未構成其他新的殺或捉時，仍應按照「優先考慮對方兵種互換吃子」的原則，按「閑」處理。

著法：

1. 俥四退二　包 2 進 2　　2. 俥四進二　包 2 退 2

3. 俥四退二　……

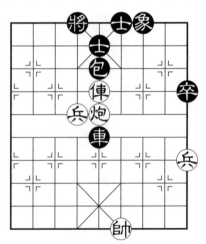

黑　方

１　２　３　４　５　６　７　８　９

九　八　七　六　五　四　三　二　一

紅　方

圖 8

如圖9，黑方進包退包為長捉紅俥。紅方進俥捉無根包為一捉，退俥雖存在捉吃黑方有根馬，但也應優先考慮黑方同兵種兌馬（走子前已經存在）等價交換，按「閑」處理。黑方長捉，紅方一捉一閑，黑方不變作負。

雙方形成互捉時，如果一方長捉無根子，另一方長捉或其中有一著捉有根子或少根子，應由長捉無根子一方變著，不變判負（圖10、圖11）。

著法：

1. 俥八進七　包1進1　　2. 俥七退八　包1退1

3. 俥八進七　……

黑　方

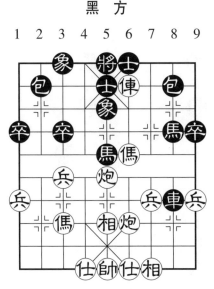

紅　方

圖9

如圖 10，紅傌兩步均屬長捉無根包（動子捉子）。黑方車包屬於聯合捉子。黑包步步避捉，雖然存在車包聯合捉吃（靜子吃子）紅方少根傌的得子手段，但仍應由長捉無根子的紅方變著，不變作負。

著法：

1. 傌三退一　車 7 平 8

2. 傌一進三　車 8 平 7

3. 傌三退一　……

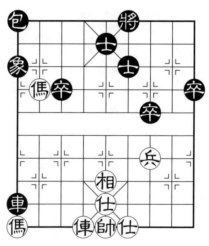

圖 10

　　如圖 11，紅傌長捉黑方無根車（動子捉子），黑車避捉的同時有一步為捉傌，另一步為車包聯合捉（靜子吃子）吃紅方有根俥同圖 10，應由長捉無根子的紅方變著，不變作負。

　　凡形式上捉子，一旦吃子立即會被對方將死或子力價值遭受損失者，均按閑著處理。

111

　　著法：

1. 炮一平二　　車 9 平 8

2. 炮二平一　　車 8 平 9

3. 炮一平二　……

黑　方

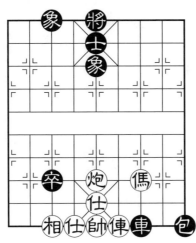

紅　方

圖 11

如圖 12，紅方兩著平炮步步伏殺，屬長殺。黑方兩步動車攔阻看似捉炮，實則不能離線吃炮（紅俥可墊「將」還殺），屬長攔。紅方長殺對黑方長攔，紅方不變作負。

凡是走子前已經捉著對方子的棋子，走動後仍存在「捉」，在形式上和本質上未發生變化時，仍應按閑著處理（圖 13、圖 14）。

著法：

1. 炮二平一　車 8 平 9
2. 炮一平二　車 9 平 8
3. 炮二平一　……

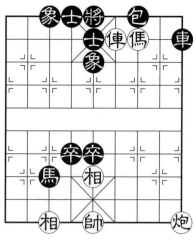

圖 12

　　如圖 13，黑方兩步平車均為捉。紅炮走子前後，兩個炮均能吃去黑方士、象，顯屬「從捉到捉」的「閑」著。兩閑對長捉，黑方不變作負。

　　著法：

1. 俥七退五　　將 5 退 1
2. 俥七進五　　將 5 進 1
3. 俥七退五　　……

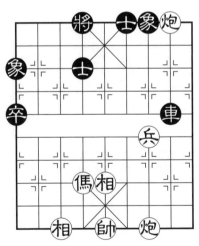

圖 13

　　如圖 14，紅方退俥伏俥平中路「照將」抽吃黑子的手段：黑將如平 4 路丟中卒；如平 6 路丟底士。兩者比較，黑方捨士為最佳應著，紅方退俥前就可吃底士，退俥後「捉」的本質沒有變化，按「從捉到捉」判處。一將一閑對兩閑，雙方不變作和。

　　「應將」著法產生新的殺或捉時，也按禁止著法處理。

著法：

1. 俥六平五　　包 4 平 2
2. 俥五平六　　包 2 平 4
3. 俥六平五　……

黑　方

1　2　3　4　5　6　7　8　9

九　八　七　六　五　四　三　二　一

紅　方

圖 14

如圖 15，紅方一將一捉。黑包平 2 是做殺，平 4「應將」後增加了黑馬退 6 的殺著。一將一捉對長殺，雙方不變作和。

其他棋子和帥（將）同時捉吃對方的棋子，均按捉處理。

著法：

1. 帥六平五　卒 5 平 4
2. 帥五平六　卒 4 平 5
3. 帥六平五　……

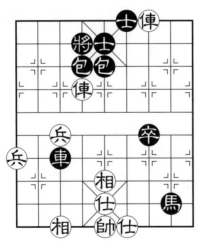

圖 15

如圖 16，紅帥捉卒本來是閑，但雙傌也同時輪流捉卒，按長捉處理。長捉對兩閑，紅方不變作負。

發生互捉時，兵（卒）叫吃子仍按閑處理。

著法：

1. 兵三平二　車 8 平 7

2. 兵二平三　車 7 平 8

3. 兵三平二　……

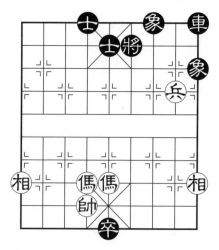

圖 16

如圖 17，紅方兩步平兵捉車，按照兵（卒）本身（無論是否借助外力）直接捉吃對方的棋子按閑處理的規定，為閑著。黑方兩步動車均叫吃紅方三路傌，屬長捉。兩閑對長捉，黑方不變作負。

過河兵（卒）子力價值浮動。

著法：

1. 俥一進四　車 5 平 6

2. 俥一退四　車 6 平 5

3. 俥一進四　……

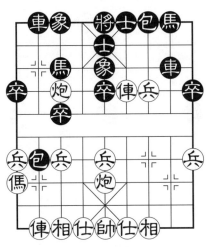

圖 17

如圖 18，紅方進俥退俥，均含有主動送吃過河兵，以換取黑方馬或車的企圖。但過河兵子力價值浮動，不存在得子，故按兩閑處理。雙方不變作和。

占據守和要點，立即形成簡明和棋，附帶產生的捉士、相（象），按閑處理。

著法：

1. 俥五平六　　將 4 平 5
2. 俥六平五　　將 5 平 4
3. 俥五平六　……

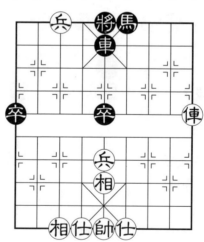

圖 18

如圖 19，紅方一將一跟，占據守和要點，附帶產生的捉象，按閑著處理；黑方則一殺一閑。雙方不變作和。

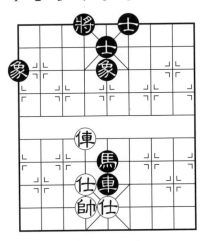

圖 19

十四、象棋名手對局示範

　　學習名手的對局，是提高棋力的一種有效的自學方法。以下選擇三盤由名家評注的對局。

第一局

　　紅方：廣東楊官璘

　　黑方：上海胡榮華

　　日期：1960 年 10 月 28 日

　　地點：北京

　　結果：黑方勝

1. 炮二平五　馬 8 進 7

2. 傌二進三　車 9 平 8

3. 俥一平二　卒 7 進 1

4. 兵七進一　包 8 進 4（圖 1）

　　如圖 1，是「中炮直俥進七兵對左包封車」的局式。黑方佈局的特點是：左剛右柔，富有反彈力，可使局面複雜多變。如改走馬 2 進 3 或包 8 進 2，則成常見局式。這種佈局在當時屬於新穎局法，豐富了以馬抵炮佈局防守方面的一些戰陣變化。

　　5. 傌八進七　象 3 進 5　　6. 炮八進七　…………

　　用炮兌馬，目的是搶出九路俥封鎖對方車、包，但對

黑　方

圖1

方右翼車、包亦可實行反封鎖。如改走俥九進一或炮八平九，則局勢穩健。

　　6.………　車1平2　　7.俥九平八　包2進4

　　8.傌七進六　………

　　在六天前進行的一場比賽中，楊官璘對王嘉良，這一著走的是炮五退一，以下士6進5，相三進五，包2進1，兵三進一，卒7進1，相五進三，車8進4，炮五進一，包2退1，炮五平六，卒3進1，相三退五，紅方沒有占到便宜。紅方現在左傌盤河，是比較正常的著法。

　　8.………　士6進5

　　黑方伸雙包封俥，拉開激戰序幕。這時先上士鞏固中

防是恰當的。如車 8 進 5 急於對攻，則傌六進五，馬 7 進
6，傌五退三，包 8 平 5，傌三進五，車 8 進 4，傌三進
四，將 5 進 1，傌五進四，包 2 平 5，炮五平六棄雙傌！車
2 進 9，後傌進六，將 5 平 6，炮六平四，包 5 平 6，傌四
退五，包 6 平 5，傌五退四或傌五進三，紅方均可獲勝。

122 另外，黑方如改走包 2 進 1，也是可行的一策。以下的進
行將是：炮五進四（亦可走傌六進五，將演變為和勢），
馬 7 進 5，傌六進五，包 2 退 3，兵七進一，包 2 進 1，兵
五進一，卒 3 進 1，相三進五，車 2 進 3，傌五退四，包 8
進 1，仕四進五，車 2 平 6，均勢。

　　9. 兵七進一　　車 2 進 5

　　紅方進傌咬包，棋局已進入複雜的中局戰鬥。胡榮華
思考了二十多分鐘，毅然決定進俥棄炮，這是出人意料的
精彩妙著！因為棄子以後，紅方左翼各子受制，黑方可以
打開局面。從這一著可以看出胡榮華的膽大心細、考慮周
密、敢於決戰的風格。

　　10. 傌六退八　　包 8 平 5　　11. 仕六進五　　車 8 進 9
　　12. 傌三退二　　馬 7 進 6

黑進馬準備馬 6 進 4 奪還一子，並控制紅方上中傌。

　　13. 俥八進一　　包 5 平 3　　14. 兵七進一　　卒 5 進 1
　　15. 炮五平三　　…………

同樣平炮，應改走炮五平一奪取邊卒，比較靈活而且
有力。

　　15. …………　　馬 6 進 7　　16. 傌二進一　　馬 7 退 5
　　17. 相七進五　　包 3 退 2
　　18. 炮三平二　　包 3 平 2　　19. 炮二進二　　馬 5 進 3

20. 炮二進五　士 5 退 6

黑方退士不及飛邊象。因退士後，中路易受紅炮的牽
制。

21. 俥八進一　包 2 進 2　　22. 傌一進三　卒 7 進 1

23. 相五進三　…………

這一段著法，胡榮華下得很緊湊，不僅奪回一子，而
且挺卒過河壓傌，已占得盤面優勢。由此可見黑方起先採
用棄包計畫的周密。此刻紅方飛相吃卒，不如炮二退六打
馬交換，較易成為和局。

23. …………　馬 3 退 5

24. 傌三退五　車 2 平 3（圖 2）

黑　方

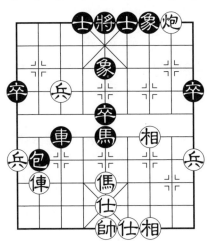

紅　方

圖 2

如圖 2 形勢，黑方平車棄包伏殺，著法精警，由此控制全局。因紅方不能俥八進一吃包，否則車 3 進 4，仕五退六，馬 5 進 4，再退車成殺。

25. 俥八退二　包 2 平 5　　26. 兵七平六　馬 5 進 3

27. 炮二退三　士 6 進 5　　28. 炮二平五　馬 3 進 1

29. 俥八平六　卒 5 進 1　　30. 炮五退三　卒 5 進 1

31. 傌五進三　車 3 平 7　　32. 俥六進二　馬 1 進 3

33. 俥六退一　馬 3 退 1　　34. 俥六進一　馬 1 進 3

35. 俥六退一　馬 3 退 2　　36. 傌三退四　卒 5 進 1

經過一番鏖戰，紅方竭力化解了中路的沉重壓力，稍稍透過一口氣。但黑方乘機破相，摧毀了紅方第一道防線，現在黑的中卒又迫近九宮，紅方已很難擺脫困境了。

37. 俥六進二　馬 2 進 3　　38. 俥六退二　馬 3 退 1

這匹馬是紅方的心腹大患。

39. 相三進一　車 7 進 2　　40. 兵一進一　車 7 平 9

41. 傌四進三　車 9 平 7　　42. 傌三進五　車 7 退 2

43. 俥六平九　車 7 平 5　　44. 俥九進一　象 5 進 7

（圖 3）

如圖 3，兌馬以後，黑方飛象準備露將助攻，助卒殺仕，摧毀紅方最後一道防線。

45. 兵六平七　卒 1 進 1　　46. 俥九平八　士 5 退 6

47. 帥五平六　卒 5 進 1　　48. 仕四進五　車 5 平 9

黑方走得機警而細膩。這手如走車 5 進 3 吃仕，則俥八平六，士 6 進 5，俥六進二，紅方可以守成和局。

49. 俥八平五　士 6 進 5　　50. 俥五進三　車 9 平 3

51. 仕五進六　車 3 退 2　　52. 俥五平三　…………

黑　方

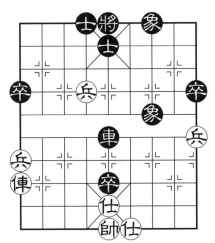

1 2 3 4 5 6 7 8 9

九 八 七 六 五 四 三 二 一

紅　方

圖3

　　不如改走俥五平九，以下車3平4，則帥六進一，紅方還有希望謀和。

　　52. …………　車3平1　　53. 帥六進一 …………

　　帥、仕互保，預防一手。因殺象亦無濟於事。

　　53. …………　象7進5　　54. 俥三退一　卒9進1

　　55. 俥三平五　士5進6　　56. 俥五進一　卒9進1

　　黑方邊陲上的一支兵馬出動了，這是進行決戰的主要力量。

　　57. 俥五退一　卒9進1　　58. 俥五退一　車1平9

　　59. 俥五進二　車9平4　　60. 俥五平九　車4進3

　　61. 兵九進一　卒9平8　　62. 俥九平五　士4進5

63. 俥五進二　卒 8 平 7　　64. 兵九進一　卒 7 平 6

65. 俥五退五　…………

必須退俥。如走兵九平八，則卒 6 進 1，下一手將 5 平 4 助車殺仕，黑可速勝。

65. …………　車 4 退 2　　66. 兵九進一　車 4 退 1

67. 兵九進一　車 4 退 1　　68. 兵九進一　車 4 退 1

69. 兵九進一　車 4 退 1　　70. 俥五平一　車 4 平 1

71. 俥一進七　士 5 退 6　　72. 俥一退五　車 1 進 8

73. 帥六退一　卒 6 進 1　　74. 俥一平四　卒 6 進 1

黑方騰出手來吃掉紅兵，現在進卒，又牽制住紅仕，步步緊迫，勝算在握。

黑　方

1　2　3　4　5　6　7　8　9

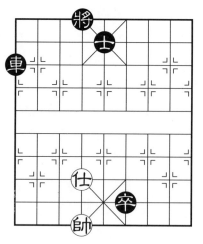

九　八　七　六　五　四　三　二　一

紅　方

圖 4

75. 俥四進三　士6進5　　76. 俥四平八　將5平4

77. 俥八退三　車1退6（圖4）

這又是一著精彩的妙棋！如圖4，下一著紅如俥八平六，則車1平4，俥六進三，士5進4，帥六平五，將4進1，帥五平六，士4退5，帥六平五，將4進1，帥五平六，卒6平5占中心獲勝。

127

78. 俥八平四　車1平4

黑已勝定。因紅不能退俥吃卒，否則車4進5，帥六平五，車4進2再車4退1將軍得俥。現在紅方只能走俥四退二，則卒6平5，俥四平五，車4平2勝。

（屠景明評注）

第二局

紅方：廣東呂欽

黑方：浙江于幼華

日期：1986年11月23日

地點：湘潭

結果：紅方勝

1. 炮二平五　馬2進3　　2. 俥二進三　包8平6

3. 兵三進一　卒3進1　　4. 俥八進九　象7進5

5. 炮八平七　車1平2　　6. 俥九平八　包2進4

7. 俥一平二　…………

紅方如不出直俥，可以考慮改走俥一進一，黑方如馬8進7，則俥一平四，士6進5，俥四進三，車9平8，兵九進一，車8進4，俥九進八，馬3進4，俥八進六，車8

平4，炮五進四，紅方稍憂。

7. ……………　馬8進7　　8. 兵七進一　卒3進1

9. 兵三進一　卒7進1　　10. 俥二進四　…………

局勢至此，形成「五七炮進三兵對反宮馬左象」紅方棄雙兵搶攻的佈局陣式。現紅俥巡河，當然之著，迅速展開激烈的角逐。

10. ……………　包2平3　　11. 俥八進九　包3進3

12. 仕六進五　馬3退2　　13. 炮五進四　士6進5

14. 炮五退一　馬1進3　　15. 炮七平六　包3退2

16. 炮六退一（圖1）…………

如圖1形勢，紅方退炮創新之著，靈活多變。這步棋

圖1

以往通常走相三進五，以下卒 3 進 1，傌九進七，車 9 平 8，俥二平四，包 6 進 2，紅方難佔便宜。

16. ……………　卒 3 進 1　　17. 傌九進七　車 9 平 8

18. 俥二平四　將 5 平 6

黑方出將容易受到攻擊。似應改走包 6 退 2，變化較複雜。

19. 兵五進一　車 8 進 3　　20. 傌三進五　…………

紅方上傌，給黑方 3 路包有回防機會，軟著。應改走炮六進六搶攻較佳。黑方如接走：①將 6 進 1，炮六退四，卒 7 進 1，俥四平三，馬 7 進 6，傌三進四，紅勢較好；②卒 7 進 1，俥四退二，包 3 平 7，炮六平四，馬 3 進 5，俥四平三，士 5 進 6，俥三進二，紅方兵種較好，亦佔優勢。

20. ……………　包 3 平 2　　21. 炮六進六　將 6 進 1

22. 炮六退五　包 2 退 4　　23. 俥四退二　包 2 平 6

24. 俥四平三　前包進 3　　25. 傌五退六　馬 7 進 6

26. 相三進一　前包平 8　　27. 俥三平二　卒 7 進 1

28. 炮六平七　馬 3 進 5　　29. 炮五平六　馬 5 進 4

30. 兵五進一　包 8 平 5（圖 2）

黑方在 3 路包回防退守後，展開反擊，局勢開始轉好。紅方在失去先手後，紅傌退守，卸中炮、渡中兵，設伏對抗。黑方在優勢的情況下，疏忽大意，造成不利的交換。如圖 2 形勢，黑方平包叫將劣著。應改走馬 6 進 7，紅方如炮七平四，則卒 7 平 6，黑方局勢較優。

31. 傌七退五　車 8 進 4　　32. 炮七平二　馬 6 進 7

33. 傌六進五　馬 7 進 5　　34. 傌五進三　…………

經過大交換，紅方雖殘一相，但多一過河中兵，局勢

黑 方

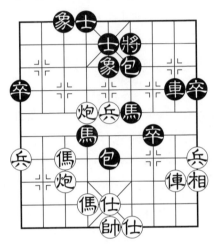

紅 方

圖 2

顯然較優。

　　34.………… 馬 5 進 7　　35.帥五平六　馬 7 退 6

　　黑方退馬欠細，應先退將，防止紅方兌炮後，成雙馬對傌炮兵的不利兵種的殘局糾纏。

　　36.炮二平八　象 5 進 7　　37.炮八平四　包 6 進 5

　　38.仕五進四　馬 4 進 3　　39.帥六進一　馬 3 退 1

　　40.兵五平四　馬 1 退 3　　41.仕四進五　象 3 進 5

　　42.帥六退一　將 6 退 1　　43.相一退三　卒 1 進 1

　　黑方進邊卒步伐緩慢。目前局勢，應設法保住 9 路邊卒，儘早謀和為宜，似改走馬 3 退 4 將馬左移求雙馬配合為妥。

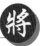

44. 相三進五　馬 3 進 1　　　45. 俥三退五　卒 1 進 1

46. 帥六平五　將 6 平 5　　　47. 炮六進一　馬 6 退 8

48. 相五進三　卒 1 平 2　　　49. 兵一進一　馬 1 退 3

50. 炮六退二　馬 8 退 7　　　51. 俥五進六　馬 7 退 6

52. 兵四進一　象 5 退 3　　　53. 相三退五　馬 3 進 2

54. 炮六平四　馬 6 進 8　　　55. 炮四平五　將 5 平 6

56. 兵四平三　馬 8 退 6　　　57. 兵三平二　馬 2 退 4

58. 兵二平一（圖 3）…………

紅方消滅黑方邊卒後，形成如圖 3 俥炮雙兵對雙馬卒
的殘局。至此，黑方處境困難。

58. …………　馬 6 進 5　　　59. 炮五退一　卒 2 進 1

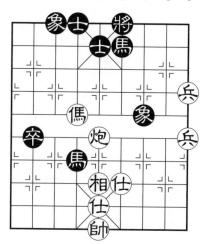

圖3

60. 仕五進六　馬5進4　61. 仕四退五　前馬進2

62. 相五進三　卒2平3　63. 炮五進一　馬2退4

64. 傌六進四　卒3進1　65. 帥五平六　前馬退6

66. 後兵進一　馬4退5　67. 後兵平二　象7退9

68. 兵一進一　士5進6　69. 兵一平二　馬5進3

70. 炮五退一　馬6進7　71. 炮五平四　將6平5

72. 炮四進四　卒3進1　73. 相三退五　士4進5

74. 炮四平三　馬3進1　75. 炮三進二　將5平4

76. 傌四進五　象3進5　77. 傌五退七　將4進1

78. 炮三平七　卒3平2　79. 傌七退六　馬1進2

80. 傌六進五（圖4）…………

黑　方

1　2　3　4　5　6　7　8　9

九　八　七　六　五　四　三　二　一

紅　方

圖4

如圖 4 形勢，黑方士象盡失，敗局已定。

80. …………	馬 2 退 3	81. 俥五退七	將 4 平 5
82. 前兵平三	馬 7 退 6	83. 兵二進一	馬 6 退 4
84. 兵三平四	前馬退 6	85. 相五進三	馬 6 退 5
86. 兵二平三	馬 5 退 3	87. 炮七平一	卒 2 平 3
88. 炮一退八			

133

（呂欽評注）

第三局

紅方：廣東許銀川

黑方：河北閻文清

日期：1993 年 8 月 10 日

地點：青島

結果：紅方勝

1. 炮二平五	馬 2 進 3	2. 俥二進三	包 8 平 6
3. 俥一平二	馬 8 進 7	4. 兵三進一	卒 3 進 1
5. 俥八進九	象 7 進 5	6. 炮八平七	車 1 平 2
7. 俥九平八	包 2 進 4	8. 兵七進一	卒 3 進 1
9. 兵三進一	…………		

著名的「五七炮雙棄兵」變例。紅方由這種強硬的手段打破了黑方右包的封鎖，並達到主力快速推進的目的。那時候，我喜歡下這個開局，我願意踩著這種明快的節奏馳騁疆場。

9. ………… 卒 7 進 1

不吃兵的話，有車 9 平 8 的走法，以下兵三進一，車

8進9，傌三退二，馬7退8，俥八進一，雙方各有一路雄兵越過河界，形勢各有顧忌。

10. 俥二進四　卒3平2

眼下黑方有三條路：包2平3、卒3平2、卒7進1。對局當時，出現較多的下法是包2平3，這路變化將形成紅方少相但主力搶佔了有利地形的兩分格局。

卒7進1是後來出現的棋，其大致的演變為：俥二平三，馬7進6，俥三平七，車9平7，炮七進五，包6平3，炮五進四，士6進5，傌三進二，紅方略優。

卒3平2這一路棋我幾乎沒有體會。多年以前，我還在汕頭學棋時擺過一盤關於這一變化的對局，這成了我對該著法唯一的認識。沒想到少年時代打下的這點基礎在這一重要的時刻竟然派上了用場。

11. 兵九進一　包6進4　　12. 俥二平八　車2進5

13. 傌九進八　包6平7

14. 傌八進七（圖1）…………

不顧底相被吃強行進傌，必將造成複雜的對攻局面，記憶中棋譜沒有對這路變化提出具體的評價，自此我已經沒有任何可供依賴的記憶了。我不知道前面的道路究竟將通往何處，此刻，幫助我冒險前進的是涉世未深的少年意氣。

如果不進傌，改走相三進一，黑方將走馬3進2，然後兵五進一，包2平6，紅方的形勢並不樂觀。

14. …………　包7進3

如圖1，黑方堅決對攻，毫不手軟，這是文清的風格。文清的棋，一直都是積極的，他喜歡與難以預測的風

黑　方

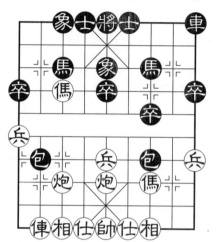

紅　方

圖1

浪搏鬥，而不樂意躲在寧靜的港灣安享和平。文清當時的
積分只比我少半分，如果獲勝，將很有可能殺進前三名。
這種積分形勢促使文清表現出更為兇悍的姿態。現在妥協
的走法是象5進3，然後相三進一，車9進1，兵五進一，
車9平2，仕六進五，紅方搶了傌八進七一步先手，黑方
整體上處於防守態勢。

　　15. 仕四進五　包2平3　　16. 傌七進五　象3進5

　　17. 炮七進五　車9平8

　　文清棄馬貫徹對攻策略。如果走象5退3，紅方俥八
進三，再傌三進四，紅方搶先發動攻勢。

18. 俥八進三 ⋯⋯⋯⋯⋯

文清走子迅速，神情輕鬆，我感到壓力很大，我甚至掠過「落入對方陷阱」的悲觀想法。但棋局不可重來，不管前面的選擇是對是錯，都已經是既成事實，重要的是面對現實，在現實的基礎上作出積極的應對。

憑感覺炮打馬應該是黑方所樂於接受的，對此文清應該有所準備。我明白，要想掌握棋局的主動，就必須走出出乎對方意料的棋。《李衛公問對》提到「千章萬句，不出乎制人而不制於人而已」，這種戰爭的理論同樣對象棋具有指導意義。

就具體的戰術作用來說，先進俥再打馬可以減少黑方的選擇，這種區別將對棋局的發展產生相當的作用。

18. ⋯⋯⋯⋯ 包 3 進 2

進包可以有效地配合左翼車包的攻勢。如果走包 3 退 2 呢，演變如下：炮七平三，包 7 平 9，仕五進六，卒 7 進 1，炮五進四，士 6 進 5，炮五平三，以下變化頗為複雜，紅方似乎仍持先手。

19. 炮七平三　包 7 平 9　　20. 俥八平七　車 8 進 9

21. 傌三退四　車 8 退 6　　22. 傌四進三　包 3 平 4

23. 炮五平八 ⋯⋯⋯⋯⋯

緩解右翼的壓力不是退讓，而是進攻。攻其所必救，這是「圍魏救趙」計策的重點。

23. ⋯⋯⋯⋯　車 8 進 6　　24. 傌三退四　車 8 退 7

25. 傌四進三　卒 7 進 1

為什麼放在嘴裏的炮也不吃呢？這涉及象棋一個重要的問題：勢。「勢」在對攻戰中尤顯重要，雙方的戰鬥必

須圍繞如何營造己方的「勢」以及如何破壞對方的「勢」之間進行。現在黑方如果吃炮，則炮八進七，士4進5，傌三進四，紅方俥傌炮迅速組「勢」，黑難應付。

26. 炮八進七　　將5進1

如改走士4進5，則俥七進六，包4退8，俥七退五，包4進5，炮三退一，車8進7，傌三退四，車8退6，傌四進五，車8平7，傌五退三，紅方多子占優。

27. 俥七進五　　包4退7　　28. 炮三進一　…………

「勢必有損，損陰益陽」，紅炮必失，但前移一步，卻為主帥助攻創造了條件。有此一著，紅方優勢確立。

28. …………　　車8進7　　29. 仕五退四　車8退8
30. 帥五進一　車8平7　　31. 帥五平六　將5平6
32. 俥七平六　士6進5　　33. 俥六退三　車7進2
34. 俥六平四　士5進6　　35. 俥四平二　士4進5

36. 兵五進一　…………

這場對攻戰以我方得子而暫告一段落。眼下雖然黑方車包卒仍有一定的戰鬥力，但和一個大子相比，其實力的差距是明顯的。艱難的時刻已經過去，勝利在向我招手了。這時，我的心理產生了些許波動，而這一點細微的心理變化對我的冷靜嚴謹形成了衝擊。我不再用審慎的眼光去看待黑方潛在的攻勢。這步棋我應該走炮八退七，接下來卒7進1，俥二退五，可穩操勝券。

36. …………　　車7平6　　37. 傌三進五　車6進3
38. 傌五進七　車6平2

文清左車右移，車包卒形成兩翼夾攻之勢。紅方穩妥地控制局面逐步發揮多子優勢的策略已經不現實了。那

137

麼，就利用多子的優勢搶攻吧。我不知道前途是如何艱
險，我沒有瞻前顧後的老練，從某種角度來說，老練也可
能成為束縛勇敢精神的枷鎖。

138

39. 兵五進一　車 2 進 2　　40. 帥六進一　車 2 退 3

41. 相七進九　卒 7 進 1　　42. 兵五進一　卒 7 進 1

43. 仕六進五　車 2 進 3

44. 炮八退七（圖 2）…………

如圖 2，文清揮卒直下，左右夾擊。在這千鈞一髮之
際，紅方已經進入攻擊陣地的炮兵部隊迅速回防，成為定
鼎的勤王之師，黑方的攻勢頓時煙消雲散。這一段驚險的

黑　方

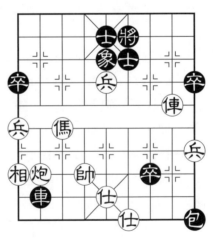

紅　方

圖 2

搏鬥是我終身難忘的經歷。這是少年激情的見證,也是象棋藝術的搏鬥之美。

44. ┄┄┄┄┄ 包9退2　　45. 仕五進四　象5進3

46. 兵五平四　士5進4　　47. 帥六平五　士6退5

48. 炮八進六

進炮叫將一錘定音,結束了這場讓人目不暇接的戰鬥。以下黑如吃炮,則兵四進一再進俥叫將抽車;如下士,紅方衝兵叫將殺。

（許銀川評注）

十五、象棋重大賽事

（一）世界比賽

1988 年 10 月 19 日，世界象棋聯合會籌備委員會在北京成立，為加速國際間象棋活動的步伐，進一步增強世象聯籌委會的凝聚力，決定創辦世界象棋錦標賽。

首屆「健力士杯」世界象棋錦標賽於 1990 年 4 月 1 日至 6 日在新加坡舉行，來自亞、歐、美、澳四大洲的 21 個國家和地區的 49 位男女棋手參加了這次比賽。中國呂欽、新加坡張心歡、新加坡榮頓·威廉士分獲男子、女子、非華裔組冠軍，中國男隊獲得團體冠軍。

新加坡女棋王張心歡多年來在國際賽場始終被中國女將「壓制」，這次比賽，她終於擺脫「千年老二」的魔咒，從 1988 年中國女子冠軍黃玉瑩手中奪得桂冠，打破了中國棋手對國際大賽冠軍的壟斷，也使海外棋手有了信心。

至 2007 年，世界象棋錦標賽已經連續舉辦了十屆。中國隊包攬了男子團體、個人賽的冠軍，其中呂欽奪得五屆冠軍，許銀川獲得三屆，趙國榮、徐天紅各得一屆。單從戰果看，中國男棋手似乎優勢明顯。但事實上，每個冠軍都得來非易。而女子組冠軍，除了首屆被張心歡奪得外，

第四、五屆的冠軍被退役的「海外兵團」成員黃玉瑩、林野獲得，第七屆冠軍則為王琳娜與中國臺北高懿屏並列。

從歷屆世界象棋錦標賽的情況來看，「炎黃子孫」仍是車馬包王國中的主角。象棋雖已走向世界，但畢竟還沒有成為其「姊妹棋種」──國際象棋的「挑戰者」，也比不上另一個「兄弟棋種」──圍棋「財大氣粗」。象棋的國際化，還有很長的路要走。

歷屆世界象棋錦標賽男子團體成績表

屆次	時間	地點	第1名	第2名	第3名	第4名	第5名	第6名
1	1990	新加坡	中國	中華台北	香港	新加坡	西馬	澳門
2	1991	昆明	中國	中華台北	香港	西馬	東馬	澳門
3	1993	北京	中國	中華台北	香港	東馬	印尼	西馬
4	1995	新加坡	中國	中華台北	西馬	越南		
5	1997	香港	中國	中華台北	香港	越南	澳門	西馬
6	1999	上海	中國	中華台北	西馬	越南	香港	法國
7	2001	澳門	中國	中華台北	越南	澳門	香港	泰國
8	2003	香港	中國	中華台北	法國	越南	西馬	香港
9	2005	巴黎	中國	越南	中華台北	美東	香港	新加坡
10	2007	澳門	中國	越南	香港	中華台北	菲律賓	新加坡

歷屆世界象棋錦標賽男子個人成績表

屆次	時間	地點	第1名	第2名	第3名	第4名	第5名	第6名
1	1990	新加坡	呂欽	胡榮華	吳貴臨	徐俊杰	余仲明	徐耀榮
2	1991	昆明	趙國榮	李來群	馬仲威	吳貴臨	吳克樂	劉伯良
3	1993	北京	徐天紅	趙國榮	吳貴臨	趙汝權	梁金義	詹國武
4	1995	新加坡	呂欽	吳貴臨	陶漢明	馬仲威	陳捷裕	趙汝權
5	1997	香港	呂欽	許銀川	吳貴臨	趙汝權	劉國華	李鏡華
6	1999	上海	許銀川	閻文清	吳貴臨	黃志強	何榮耀	鄭亞生
7	2001	澳門	呂欽	胡榮華	吳貴臨	鄭亞生	陳國興	趙汝權
8	2003	香港	許銀川	于幼華	吳貴臨	梁達民	劉國華	李錦歡
9	2005	巴黎	呂欽	李錦歡	阮武軍	劉殿中	吳貴臨	李必熾
10	2007	澳門	許銀川	洪智	阮成保	阮武軍	莊宏明	趙汝權

歷屆世界象棋錦標賽女子個人成績表

屆次	時間	地點	第1名	第2名	第3名	第4名	第5名	第6名
1	1990	新加坡	張心歡	黃玉瑩	趙鳳玲	洪黛歡	陳曙雯	杜美華
2	1991	昆明	胡明	張心歡	詹敏珠	侯玉梅		
3	1993	北京	胡明	黃玉瑩	常虹	黎氏香	張心歡	劉虹秀
4	1995	新加坡	黃玉瑩	胡明	劉璧君	張心歡	黎氏香	劉虹秀
5	1997	香港	林野	高懿屏	郭淑瓏	劉虹秀	詹敏珠	張心歡
6	1999	上海	金海英	李琛	詹敏珠	朱氏王瑤	常虹	張惠娟
7	2001	澳門	王琳娜 高懿屏		黃子君	吳蘭香		
8	2003	香港	郭莉萍	高懿屏	劉璧君	姚海晶	蘇盈盈	范秋荷
9	2005	巴黎	郭莉萍	高懿屏	黃玉瑩	常虹	吳蘭香	殷美嫻
10	2007	澳門	伍霞	吳蘭香	高懿屏	殷苑栩	蘇盈盈	范秋荷

（二）亞洲比賽

（1）亞洲象棋錦標賽

1978 年 11 月 23 日，在馬來西亞古晉市，亞洲象棋聯合會正式成立。亞象聯的任務之一便是舉辦國際性、區域性棋賽。

在亞象聯成立之前，從 1968 年至 1978 年間，共舉辦過七屆亞洲象棋賽（第一、二屆名為「東南亞象棋賽」）。不過這個亞洲象棋賽，其實並不完整，因為它缺少了最重要的參賽者──中國隊。在中國成為亞象聯首批會員國後，1979 年 3 月，亞象聯在澳門舉辦了一次中國象棋隊與亞洲象棋聯隊的團體對抗賽，中國隊由楊官璘、胡榮華、蔣志梁（1975 年第三屆全運會象棋賽亞軍）、趙慶閣（1974 年全國個人賽第三名）組成，亞洲聯隊的隊員為趙汝權（香港）、劉伯良（泰國）、梁永強（澳門）、許希煥（新加坡），結果中國隊以 57：7 的懸殊比分獲勝。

1980 年 12 月 3 日至 9 日，首屆亞洲象棋錦標賽在澳門舉行。比賽分男子團體、女子個人兩個項目。中國男隊以六勝一和的戰績奪魁，中國女將謝思明則以五勝一和的戰績折桂。1990 年第六屆、1992 年第七屆亞洲象棋錦標賽，女子組改為團體賽，但很可惜，這一「改制」未能延續下去。1994 年起，亞洲象棋錦標賽增設少年組比賽。

前十屆亞洲象棋錦標賽，中國男隊的陣容多由上年全國個人賽優勝名次獲得者組成，而從 2000 年第十一屆起，

改由上年度的全國團體賽冠軍隊出戰。中國男隊雖然無一例外地捧杯凱旋，但在某些「局部戰役」中，胡榮華、柳大華、李來群、呂欽、趙國榮、徐天紅等特級大師都輸過棋、失過分。中國隊最懸的一次「衛冕戰」出現在1998年第十屆亞洲象棋錦標賽上，這屆賽事由江蘇泰州主辦，中國隊以「嶺南雙雄」呂欽、許銀川與兩位上海棋手林宏敏、萬春林組成堅強陣容，但在與越南隊的大戰中，中國隊竟被對手逼和，幸虧最後一輪比賽，中國香港隊成功阻擊了越南隊，成全了中國隊的「十連冠」。也是在這屆賽事中，越南小將阮成保戰勝了中國「小龍」洪智，奪走了少年組的冠軍。

歷屆亞洲象棋錦標賽成績表

屆次	時間	地點	組別	第1名	第2名	第3名	第4名	第5名	第6名
1	1980	澳 門	男子團體	中 國	泰 國	西 馬	香 港	新加坡	澳 門
			女子個人	謝思明	張心歡	陳彩蓮			
2	1982	杭 州	男子團體	中 國	泰 國	香 港	新加坡	菲律賓	澳 門
			女子個人	謝思明	張心歡	譚麗芳			
3	1984	馬尼拉	男子團體	中 國	泰 國	西 馬	香 港	印 尼	新加坡
			女子個人	謝思明	張心歡	詹敏珠			
4	1986	香 港	男子團體	中 國	香 港	印 尼	西 馬	泰 國	澳 門
			女子個人	高 華	張心歡	詹敏珠			
5	1988	新加坡	男子團體	中 國	中華台北	香 港	西 馬	印 尼	東 馬
			女子個人	謝思明	張心歡	詹敏珠			
6	1990	曼 谷	男子團體	中 國	中華台北	香 港	西 馬	泰 國	澳 門
			女子團體	中 國	新加坡	東 馬			

續表

屆次	時間	地點	組別	第1名	第2名	第3名	第4名	第5名	第6名
7	1992	檳城	男子團體	中國	中華台北	泰國	西馬	澳門	東馬
			女子團體	中國	新加坡	東馬			
8	1994	澳門	男子團體	中國	越南	中華台北	澳門	印尼	西馬
			女子團體	胡明	黎氏香	劉虹秀			
			少年個人	陳富杰	團功義	黃顥頤			
9	1996	雅加達	男子團體	中國	香港	中華台北	越南	西馬	印尼
			女子個人	伍霞	黎氏香	陳白帆			
			少年個人	王斌	陳俊鳴	宗室日新			
10	1998	泰州	男子團體	中國	越南	香港	澳門	西馬	中華台北
			女子個人	王琳娜	詹敏珠	黃海平			
			少年個人	阮成保	洪智	江中豪			
11	2000	古晉	男子團體	中國	越南	澳門	古晉	西馬	中華台北
			女子個人	高懿屏	黃薇	黎氏香			
			少年個人	朱琮思	鄭九松齡	郭家銘			
12	2002	吉隆坡	男子團體	中國	香港　越南		中華台北	新加坡　泰國	
			女子個人	張國鳳	常虹	吳蘭香			
			少年個人	趙鑫鑫	黃學謙	黃健放			
13	2004	北京	男子團體	中國	越南	中華台北	西馬	香港	澳洲
			女子個人	黨國蕾	高懿屏	詹敏珠			
			少年個人	王天一	王浩昌	阮大勝			
14	2006	頭頓	男子團體	中國	香港	中華台北	越南	澳門	東馬
			女子個人	趙冠芳	高懿屏	吳蘭香			
			少年個人	鍾少鴻	唐浩文	黃俊陽			
15	2008	新加坡	男子團體	中國	越南	中華台北	香港	馬來西亞	泰國
			女子個人	唐丹	吳蘭香	詹敏珠			
			少年個人	鄭魏桐	賴理兄	楊上民			

（2）亞洲象棋個人錦標賽

亞洲象棋個人錦標賽初創時名為「亞洲城市象棋名手邀請賽」，是亞洲最高水準的男子個人賽，與亞洲象棋錦標賽的男子團體賽正好「配套」。

首屆賽事，中國有六位棋手參賽，結果包攬了前三名。第二屆至第四屆，中國的參賽棋手為三名。從第五屆起，中國的參賽棋手固定為兩名，同時增設了女子組比賽（每個國家只能派一名棋手參加女子組的比賽）。

在這一賽事中，中國棋手失手的比率相對其他賽事要高一些。首屆賽事，「新科狀元」柳大華就被泰國棋王謝蓋洲擠到了小組第二名，最後僅獲第七名。第三屆賽事，衛冕冠軍呂欽負於香港棋王趙汝權，只獲得第五名。第五屆賽事，印尼名將於仲明與胡榮華、閻文清你追我趕，最後僅以微弱的局分差距獲得亞軍，打破了歷屆比賽中國棋手囊括前兩名的紀錄。這說明，國際大賽並非中國棋手寂寞表演的舞臺。

歷屆亞洲象棋個人錦標賽成績表

屆次	時間	地點	組別	第1名	第2名	第3名	第4名	第5名	第6名
1	1981	曼谷	男子	陳孝堃	李來群	胡榮華	謝蓋洲	徐天利	言穆江
2	1985	新加坡	男子	呂欽	胡榮華	劉殿中	蘇耿振	余仲明	黃福
3	1987	澳門	男子	卜鳳波	徐天紅	楊俊華	趙汝權	呂欽	吳貴臨
4	1989	馬尼拉	男子	趙國榮	呂欽	鄔正偉	李慶先	林見志	劉伯良
5	1991	山打根	男子	胡榮華	余仲明	閻文清	吳貴臨	劉伯良	黃桂興
			女子	黃薇	詹敏珠	劉虹秀			

屆次	時間	地點	組別	第1名	第2名	第3名	第4名	第5名	第6名
6	1993	曼 谷	男子	胡榮華	劉殿中	馬仲威	李錦歡	劉伯良	梅青明
			女子	歐陽琦琳	詹敏珠	黎氏香			
7	1995	吉隆坡	男子	許銀川	于幼華	張亞明	陳天問	趙汝權	李家慶
			女子	張國鳳	黎氏香	劉虹秀			
8	1997	斯里巴加灣	男子	于幼華	李智屏	黃志強	丁健全	陳振國	謝蓋洲
			女子	黃 薇	詹敏珠	洲氏玉校			
9	1999	馬尼拉	男子	金 波	卜鳳波	李錦歡	黃志強	莊宏明	林金星
			女子	劉虹秀	伍 霞	阮氏紅幸			
10	2001	頭 頓	男子	聶鐵文	洪 智	鄭亞生	李家慶	莊宏明	李錦歡
			女子	趙冠芳	黎氏香	常 虹			
11	2003	新加坡	男子	黃海林	蔣 川	趙汝權	魯鍾能	林恩德	賴俊英
			女子	王琳娜	張心歡	常 虹			
12	2005	馬尼拉	男子	孫勇征	蔣 川	趙汝權	陳文樑	武文黃松	康德榮
			女子	金海英	黃氏海平	詹敏珠			
13	2007	棉 蘭	男子	潘振波	趙國榮	李錦歡	余仲明	陳強安	趙奕帆
			女子	陳麗淳	譚氏垂容	邱真珍			

（三）中國全國比賽

（1）全國個人賽

全國象棋個人錦標賽創辦於 1956 年，至 1966 年「文革」前夕，共舉辦了九屆。「文革」期間，全國棋賽中斷，直至 1974 年方始恢復。在 1956 年至 1979 年間，全國冠軍頭銜基本被楊官璘、胡榮華所壟斷。「非胡即楊」的

格局到 1980 年終於被打破，柳大華「揭竿而起」，1980、1981 年蟬聯冠軍後，開啟了一段「群雄割據」的局面，催生了李來群、呂欽、徐天紅、趙國榮、許銀川、陶漢明、于幼華七位新冠軍，而寶刀猶利的胡榮華如同「間歇性火山」般四度「復辟」。從 1982 年至 2002 年，全國冠軍年年易主，「你方唱罷我登臺」，好生熱鬧。終於，「羊城大帥」呂欽在 2003、2004 年實現了一次稀少的衛冕。但 2005 年至 2008 年四屆大賽又恢復了亂局，其間青年才俊洪智、趙鑫鑫相繼奪魁，棋壇期盼了多年的「改朝換代」真真正正地揭開了序章。

在「改革開放」的歲月中，全國象棋個人賽女子組比賽應運而生，廣東姑娘黃子君幸運地登上了首屆「後座」。此後，謝思明、胡明兩位巾幗豪傑，各自締造了「連霸」的傳奇。當「胡明時代」悄然落幕後，女子棋界也陷入混戰格局，1995 年至今，女子冠軍再無蟬聯紀錄。

跨越半個多世紀的全國個人賽戰史，其實就是一部新中國象棋運動發展史的縮影。在其他棋種的全國個人賽已經「變異」為青年賽的同時，全國象棋個人賽猶如一個「異數」存在著，當然在保持傳統的高水準、高規格之外，也在不斷地添加著新變化，以適應新時代的發展潮流，滿足新一代棋迷的需求。

以下是歷屆全國象棋個人賽的成績表。過去老前輩有言：進入全國賽前六名，也就是成為「國手」了。

歷屆全國象棋個人賽男子組成績表

時間	地點	第1名	第2名	第3名	第4名	第5名	第6名
1956	北京	楊官璘	王嘉良	劉憶慈	李義庭	侯玉山	何順安
1957	上海	楊官璘	王嘉良	劉憶慈	惠頌祥	任德純	徐天利
1958	廣州	李義庭	何順安	楊官璘	張東祿	劉憶慈	徐天利
1959	北京	楊官璘	李義庭 王嘉良		劉劍青	何順安	武延福
1960	北京	胡榮華	何順安	楊官璘	朱劍秋	李義庭	孟立國 蔡福如 方孝臻 馬　寬
1962	合肥	胡榮華 楊官璘		李義庭	蔡福如	孟立國	劉文哲
1964	杭州	胡榮華	蔡福如	何順安	王嘉良	楊官璘	李義庭
1965	銀川	胡榮華	楊官璘	王嘉良	臧如意	孟立國	李義庭
1966	鄭州	胡榮華	臧如意	蔡福如	楊官璘	陳柏祥	王嘉良
1974	成都	胡榮華	楊官璘	趙慶閣	蔡福如	王嘉良	孟立國
1975	北京	胡榮華	蔣志梁	楊官璘	劉殿中	錢洪發	戴榮光
1977	太原	胡榮華	朱永康	黃少龍 梁文斌 錢洪發			王嘉良
1978	鄭州	胡榮華	楊官璘	柳大華	李來群	郭長順	蔣志梁
1979	北京	胡榮華	柳大華	傅光明	王秉國	蔡福如	蔣志梁
1980	樂山	柳大華	徐天利	李來群	陳孝堃	王嘉良	言穆江
1981	溫州	柳大華	李來群	徐天利	王嘉良	楊官璘	于幼華
1982	成都	李來群	胡榮華	呂　欽	錢洪發	趙國榮	郭長順
1983	昆明	胡榮華	呂　欽	林宏敏	柳大華	黃　勇	趙國榮
1984	廣州	李來群	胡榮華	趙國榮	劉殿中	柳大華	喻之青
1985	南京	胡榮華	趙國榮	陳孝堃	徐天紅	卜鳳波	孫志偉

續表

時間	地點	第1名	第2名	第3名	第4名	第5名	第6名
1986	湘潭	呂　欽	徐天紅	卜鳳波	林宏敏	許　波	胡榮華
1987	蚌埠	李來群	趙國榮	柳大華	閻玉鎖	劉　星	于幼華
1988	呼和浩特	呂　欽	胡榮華	趙國榮	鄔正偉	徐天紅	蔣全勝
1989	重慶	徐天紅	胡榮華	趙國榮	張曉平	陶漢明	李來群
1990	杭州	趙國榮	李來群	胡榮華	閻文清	于幼華	熊學元
1991	大連	李來群	呂　欽	許銀川	徐天紅	閻文清	林宏敏
1992	北京	趙國榮	徐天紅	胡榮華	劉殿中	張　強	呂　欽
1993	青島	許銀川	呂　欽	苗永鵬	柳大華	趙國榮	卜鳳波
1994	郴州	陶漢明	呂　欽	于幼華	許銀川	胡榮華	趙國榮
1995	吳縣	趙國榮	許銀川	呂　欽	柳大華	卜鳳波	崔　岩
1996	寧波	許銀川	呂　欽	李智屏	劉殿中	胡榮華	趙國榮
1997	漳州	胡榮華	呂　欽	許銀川	林宏敏	萬春林	徐天紅
1998	深圳	許銀川	閻文清	卜鳳波	金　波	李來群	趙國榮
1999	鎮江	呂　欽	許銀川	陶漢明	金　波	孫勇征	李來群
2000	蚌埠	胡榮華	許銀川	呂　欽	聶鐵文	卜鳳波	張　江
2001	西安	許銀川	王　斌	孫勇征	于幼華	金　波	呂　欽
2002	宜春	于幼華	陶漢明	劉殿中	董旭彬	陳富杰	鄭一泓
2003	武漢	呂　欽	萬春林	王　斌	許銀川	徐天紅	苗永鵬
2004	重慶	呂　欽	劉殿中	許銀川	潘振波	聶鐵文	張申宏
2005	太原	洪　智	潘振波	李鴻嘉	汪　洋	卜鳳波	萬春林
2006	深圳	許銀川	趙國榮	呂　欽	王　斌	汪　洋	卜鳳波
2007	呼和浩特	趙鑫鑫	呂　欽	趙國榮	程吉俊	洪　智	王躍飛
2008	佛山	趙國榮	洪　智	呂　欽	趙鑫鑫	許銀川	蔣　川

歷屆全國象棋個人賽女子組成績表

時間	地點	第1名	第2名	第3名	第4名	第5名	第6名
1979	北京	黃子君	單霞麗	林 野	高 華	謝思明	金麗玲
1980	福州	謝思明	高 華	黃子君	單霞麗	金麗玲	林 野
1980	樂山	單霞麗	高 華	黃子君	謝思明	林 野	陳淑蘭
1981	肇慶	林 野	高 華	陳淑蘭	黃子君	謝思明	單霞麗
1981	溫州	謝思明	黃子君	林 野	單霞麗	高 華	陳淑蘭
1982	成都	謝思明	陳淑蘭	林 野	高 華	單霞麗	黃玉瑩
1983	昆明	謝思明	黃子君	黃玉瑩	單霞麗	高 華	林 野
1984	廣州	單霞麗	黃王瑩	胡 明	謝思明	高 華	陳淑蘭
1985	南京	高 華	謝思明	單霞麗	黃子君	黃玉瑩	馬 麟
1986	湘潭	胡 明	陳淑蘭	馬 麟	單霞麗	黃子君	林 野
1987	蚌埠	謝思明	胡 明	李翠芳	林 野	黃玉瑩	黃耀珏
1988	呼和浩特	黃玉瑩	汪霞萍 胡 明		剛秋英	單霞麗	謝思明
1989	重慶	黃 薇	胡 明	歐陽琦琳	黃玉瑩	劉璧君	常婉華
1990	杭州	胡 明	黃 薇	陳淑蘭	黃玉瑩	張曉霞	單霞麗
1991	大連	胡 明	黎德玲	張曉霞	張國鳳	溫滿紅	黃耀珏
1992	北京	胡 明	歐陽琦琳	單霞麗	黎德玲	鄭楚芳	剛秋英
1993	青島	胡 明	歐陽琦琳	張 梅	劉璧君	馬 麟	張國鳳
1994	郴州	胡 明	張國鳳	單霞麗	郭莉萍	黃 薇	王琳娜
1995	吳縣	伍 霞	胡 明	郭莉萍	黃 薇	尤穎欽	高懿屏
1996	寧波	高懿屏	黃 薇	張國鳳	歐陽琦琳	金海英	郭莉萍
1997	漳州	王琳娜	張國鳳	金海英	溫滿紅	胡 明	黃 薇
1998	深圳	金海英	伍 霞	王琳娜	黃 薇	郭莉萍	張國鳳
1999	鎮江	黃 薇	黎德玲	郭莉萍	單霞麗	張國鳳	王琳娜
2000	蚌埠	王琳娜	趙冠芳	張國鳳	尤穎欽	黎德玲	胡 明
2001	西安	張國鳳	金海英	王琳娜	尤穎欽	趙冠芳	胡 明

時間	地點	第1名	第2名	第3名	第4名	第5名	第6名
2002	宜春	郭莉萍	王琳娜	黨國蕾	馮曉曦	黃 薇	章文彤
2003	武漢	黨國蕾	王琳娜	張國鳳	胡 明	文 靜	郭莉萍
2004	重慶	郭莉萍	金海英	劉 歡	黨國蕾	伍 霞	張國鳳
2005	太原	趙冠芳	陳麗淳	張國鳳	王琳娜	金海英	史思旋
2006	深圳	伍 霞	陳麗淳	王琳娜	文 靜	尤穎欽	陳幸琳
2007	呼和浩特	唐 丹	歐陽琦琳	趙冠芳	董 波	王琳娜	張國鳳
2008	佛山	尤穎欽	劉 歡	唐 丹	陳幸琳	楊 伊	文 靜

（2）全國團體賽

中國全國象棋團體錦標賽創辦於 1960 年，比圍棋、國際象棋的全國團體賽早了十幾年。從 1976 年以後，全國象棋團體賽每年舉辦一屆。

首屆全國象棋團體賽於 1960 年 10 月 16 日至 25 日在北京舉行，上海隊奪得了這屆比賽的冠軍。當年屈居亞軍的勁旅廣東隊沒有料到，當他們奪得史上第二個全國團體賽冠軍時，距離首屆的舉行，整整隔了十七年。在上海隊又一次「嘗鮮」，奪得首個全運會象棋團體賽金牌（1979 年第四屆全運會）後，廣東隊在 80 年代書寫了傳奇，他們在 1980—1982 年和 1987—1989 年兩度實現「三連冠」。1993 年，年輕的廣東隊又一次奪冠，並創造了全隊一場不敗、全體隊員一局不輸的驚人紀錄，被讚譽為「棋壇夢之隊」。世紀之交，廣東隊「超越自我」，在 1999—2002 年間又達成「四連冠」。他們連霸的腳步，在 2003 年停滯，

在那一年，全國象棋甲級聯賽面世，廣東隊被善於「嘗鮮」的上海隊超越。2004 年雖然廣東隊強勢出擊，奪回王冠，但此後的四屆賽事，廣東隊總是在「奇數年」衛冕失敗，在「偶數年」復辟，誰又能解答個中蹊蹺？

1982 年起全國團體賽增設女子組比賽，實力均勻的廣東隊奪得首屆冠軍，她們又在 1985、1988 年兩奪魁元。90 年代屬於江蘇女隊，從 1992 年至 1999 年她們總共六次奪冠（1997—1999 年「三連冠」）。而近三年，被認為「年齡老化」的河北隊，卻靠著老將的深厚功底，奇跡般地完成「三連冠」這一似乎不可能完成的任務。全國象棋賽的賽場上，永遠不缺鮮活、有趣的故事。

歷屆全國象棋團體賽男子組成績表

時間	地點	第1名	第2名	第3名	第4名	第5名	第6名
1960	北京	上海	廣東	湖北	江蘇	四川	浙江
1977	太原	廣東	四川	黑龍江	遼寧	上海	福建
1978	廈門	遼寧	黑龍江	廣東	河北	江蘇	上海
1979	北京	上海	廣東	北京	河北	遼寧	黑龍江
1980	福州	廣東	黑龍江	上海	江蘇	安徽	湖北
1981	肇慶	廣東	上海	河北	江蘇	安徽	福建
1982	武漢	廣東	河北	上海	黑龍江	江蘇	遼寧
1983	哈爾濱	河北	上海	廣東	江蘇	黑龍江	遼寧
1984	合肥	遼寧	黑龍江	河北	廣東	上海	江蘇
1985	西安	河北	黑龍江	上海	湖北	廣東	浙江
1986	邯鄲	上海	河北	湖北	廣東	遼寧	黑龍江
1987	番禺	廣東	黑龍江	河北	遼寧	上海	四川
1988	孝感	廣東	河北	江蘇	上海	黑龍江	四川

續表

時間	地點	第1名	第2名	第3名	第4名	第5名	第6名
1989	涇縣	廣東	四川	河北	浙江	江蘇	黑龍江
1990	邯鄲	黑龍江	江蘇	廣東	上海	河北	遼寧
1991	無錫	上海	廣東	湖北	火車頭	遼寧	四川
1992	撫州	火車頭	上海	廣東	河北	湖北	深圳
1993	南京	廣東	黑龍江	湖北	河北	上海	廣西
1994	正定	上海	遼寧	廣東	湖北	黑龍江	四川
1995	峨眉	火車頭	廣東	黑龍江	上海	湖北	河北
1996	新都	江蘇	四川	廣東	郵電	上海	河北
1997	松江	河北	廣東	吉林	上海	火車頭	深圳
1998	宜良	河北	黑龍江	廣東	上海	深圳	輕工
1999	漳州	廣東	吉林	河北	郵電	火車頭	湖北
2000	宜春	廣東	江蘇	河北	上海	火車頭	吉林
2001	樂山	廣東	河北	火車頭	上海	哈爾濱	北京
2002	濟南	廣東	深圳	上海	南方	浦東	雲南
2003	（聯賽）	上海	廣東	開灤	湖北	河北	黑龍江
2004	（聯賽）	廣東	湖北	黑龍江	江蘇	吉林	北京
2005	（聯賽）	湖北	廣東	上海	北京	瀋陽	黑龍江
2006	（聯賽）	廣東	上海	北京	重慶	黑龍江	廈門
2007	（聯賽）	上海	廈門	大連	廣東	北京	黑龍江
2008	（聯賽）	廣東	湖北	上海	浙江	黑龍江	江蘇

歷屆全國象棋團體賽女子組成績表

時間	地點	第1名	第2名	第3名	第4名	第5名	第6名
1982	武漢	廣東	上海	安徽	北京	四川	湖北
1983	哈爾濱	上海	廣東	安徽	四川	江蘇	北京

時間	地點	第1名	第2名	第3名	第4名	第5名	第6名
1984	合肥	北京	上海	廣東	四川	安徽	陝西
1985	西安	廣東	河北	上海	江蘇	安徽	陝西
1986	邯鄲	廣東	安徽	上海	福建	北京	江蘇
1987	福州	福建	上海	陝西	北京	安徽	廣東
1988	孝感	廣東	上海	湖北	黑龍江	福建	北京
1989	涇縣	上海	河北	廣東	安徽	四川	黑龍江
199	邯鄲	河北	上海	江蘇	黑龍江	陝西	四川
1991	無錫	河北	江蘇	上海	成都	四川	黑龍江
1992	撫州	江蘇	上海	河北	黑龍江	廣東	四川
1993	南京	上海	河北	江蘇	黑龍江	廣東	農民
1994	正定	江蘇	黑龍江	河北	火車頭	四川	上海
1995	峨眉	江蘇	黑龍江	上海	火車頭	南京	河北
1996	新都	火車頭	四川	雲南	江蘇	黑龍江	上海
1997	松江	江蘇	河北	四川	杭州	上海	廣東
1998	宜良	江蘇	四川	杭州	河北	黑龍江	火車頭
1999	漳州	江蘇	北京	杭州	河北	上海	西安
2000	宜春	黑龍江	江蘇	四川	火車頭	雲南	河北
2001	樂山	雲南	黑龍江	火車頭	江蘇	上海	廣東
2002	濟南	河北	黑龍江	廣東	江蘇	上海	浙江
2003	哈爾濱	黑龍江	雲南	杭州	北京	江蘇	四川
2004	成都	江蘇	廣東	黑龍江	成都	雲南	火車頭
2005	蘭州	雲南	廣東	河北	杭州	火車頭	黑龍江
2006	濟南	黑龍江	火車頭	雲南	江蘇	廣東	河北
2007	錦州	河北	四川	黑龍江	安徽	火車頭	江蘇
2008	武漢	河北	北京	廣東	黑龍江	江蘇	河北二隊
2009	新泰	河北	廣東	雲南	北京	黑龍江	安徽

十六、象棋走進世界智力運動會

　　北京時間 2008 年 10 月 17 日，首屆世界智力運動會在北京國際會議中心結束了全部比賽項目的比賽。中國代表團共獲得 12 金 8 銀 6 銅，位居金牌榜、獎牌榜榜首，也獲得了本屆智運會特設的國家和地區總冠軍殊榮。中國象棋隊在 5 個小項的比賽中，展現了「夢之隊」的超群實力，奪得 5 枚金牌、3 枚銀牌，為整個代表團完成預定目標立下了大功。

　　眾所周知，在大型運動會上，爭奪首枚金牌的運動員、運動隊往往要承受巨大的壓力。而尤其在家門口作戰，即令是沙場經驗豐富的老手，也難免荒腔走板。例如 2008 年北京奧運會上，中國女射手、衛冕冠軍杜麗就沒能如願拿下本屆奧運會的第一枚金牌，賽後杜麗淚流滿面的場景令人動容。本屆智運會是世界智力運動史的開天闢地第一遭，又是在中國舉行，因此誰為中國代表團奪得中國在世界智運會歷史上的首金，具有舉足輕重的意義。可能是因為壓力過大，或者是對賽制、規則不夠熟悉，被寄予厚望的中國國際象棋隊在男女超快棋個人賽中折戟沉沙，尤其「天才少女」侯逸凡在預賽一路領先的情況下半決賽出局，殊為遺憾。

　　在這種情況下，奪取首金的重任自然地落到了中國象棋隊的身上。儘管中國棋手具備絕對的實力優勢，但越南

高手和「海外兵團」的存在令中國隊也必須小心應付。為了確保象棋賽事的5枚金牌「萬無一失」，中國象棋隊於賽前一個月集中在上海進行了為期一週的集訓比賽，以熟悉賽制、賽規。這種「如臨大敵」的謹慎備戰，收到了最佳的實戰效果。

在首先打響的男子快棋個人賽中，代表中國出戰的兩名年輕棋手汪洋、蔣川在比賽中都遇到了挑戰。原籍上海的美國名將牟海勤在往屆世界象棋錦標賽及國際賽事中均有出色的發揮，本次世界智運會前，他回到老家上海，與滬上諸多業餘高手頻頻交流，雖是「臨陣磨槍」，卻也頗有奇效。在快棋賽中他對兩位中國小將構成了很大的威脅，對蔣川一勝一負打平，對汪洋有一局則是在贏定的情況下被對手翻盤。兩位越南選手阮成保、阮武軍在出師不利的情況下，後程發力，在最後一輪分別對陣兩位領跑的中國小將，結果阮成保與蔣川一勝一負打平，阮武軍負於汪洋。

取得八勝一和戰績的汪洋為中國軍團奪得本屆智運會的第一枚金牌，蔣川以六勝三和的戰績獲得銀牌，中國香港老棋王趙汝權獲得銅牌。兩位小將打出「開門紅」，起到了鼓舞軍心的作用。

在隨後進行的女子個人賽中，兩位中國選手王琳娜、趙冠芳明顯棋高一著，最終兩人以六勝一和的相同戰績「撞線」，王琳娜憑藉小分優勢幸運地獲得金牌，趙冠芳獲得銀牌。亞洲室內運動會女子冠軍、越南吳蘭香獲得銅牌。

與兩員女將的「橫掃千軍」相比，許銀川、洪智兩位

男子特級大師的鋒芒也並不遜色，在男子個人賽的九輪大戰中，除了他倆之間的「內戰」因功力悉敵未分勝負外，只有菲律賓莊宏明從洪智的手中爭得一盤和棋。已經得過國際、國內各種大賽冠軍頭銜的許銀川如願以償地奪得他棋藝生涯中分量最重的首屆世界智力運動會象棋男子個人賽金牌，洪智獲得銀牌，獲得銅牌的是馬來西亞陸光鐸。

包攬了三項個人賽的金銀牌後，剩餘的女子團體、男子團體兩項賽事，金牌似乎「理所應當」地成為中國隊的「囊中之物」。然而出乎意料的是，兩個團體賽中國棋手都遇上了強有力的阻擊。

先說女子團體賽，由胡明、張國鳳、唐丹「老中青」結合組成的「豪華陣容」在與勁敵越南隊、澳洲的比賽中都出現險情。第四輪對越南，張國鳳與吳蘭香兩位「亞洲棋後」捉對廝殺，吳蘭香棄子攻殺，幾乎演成絕殺之勢，張國鳳在危急關頭利用亞洲規則「一將一殺，不變作和」的棋例（如果採用國內規則，「一將一殺」要判負）終於死裏逃生。

最後一輪，同樣在此前取得全勝戰績的中國隊與澳洲隊展開冠軍爭奪戰。澳洲的三位選手中，黃子君、劉璧君都是當年廣東女隊奪取全國冠軍的主力，常虹則是上海隊中的一位骨幹。退役之後，她們移居澳洲，經常在國際賽事中亮相。也許是考慮到三個人都是四十歲以上的年齡了，為了集中精力，她們只參加了女子團體賽一項比賽，靠著豐富的經驗和扎實的功底，她們連克數關，迎來了與中國隊的決戰。

此役，澳洲以「廣東班底」黃子君、劉璧君迎戰中國

隊的唐丹、張國鳳。1979 年即奪得棋史上第一個全國象棋賽女子個人冠軍的黃子君對陣「新科女狀元」唐丹，「小冠軍」擊敗「老冠軍」完全在意料之中，因為小唐丹年齡雖小，卻已經有在各種賽事中戰勝男子頂尖高手的記錄。因為中國隊局分領先 1 分，所以在唐丹獲勝後，中國女隊已然「鎖定」金牌。張國鳳在已經反先的情況下想下得穩一些，但劉璧君卻戰意正濃，心態上的小變化，導致了局面稍稍有利於劉璧君一方，張國鳳被迫下風求和。這局棋成為全場最後結束的一局，張國鳳守住了和局，從而保證了中國女隊以七戰全勝的戰績奪得冠軍。澳洲隊六勝一負獲得亞軍，越南隊獲得季軍。

賽前，越南隊被視為中國隊的最大勁敵，但前四項賽事結束，該隊僅獲得女子個人、女子團體兩枚銅牌。兩位男子棋手阮成保、阮武軍都是越南全國冠軍得主，在近兩屆世界象棋錦標賽中先後獲得過男子個人賽季軍的成績，但在這次智運會前兩項男子個人賽事中，他們都沒能交出令人滿意的「答卷」。男子團體賽首輪，越南隊被中國香港隊逼平，似乎仍然沒有從低潮中走出。第五輪比賽，中國、越南兩強相遇，中國隊派出呂欽、趙國榮兩位名滿天下的「大滿貫」得主，面對強敵，越南棋手的潛力終於被最大限度地挖掘出來了。

1998 年在亞洲象棋錦標賽少年組中戰勝中國洪智獲得冠軍、一戰成名的阮成保先手取勝趙國榮，越南隊戰平強大的中國隊，成功地阻擊了對手。由於沒能擊敗越南隊，中國隊此後四輪比賽下得兢兢業業，靠著「得分王」呂欽八勝一和（僅被美國牟海勤逼和一局）的突出發揮，中國

隊以八勝一和的戰績奪得男子團體賽冠軍，圓滿地實現「包攬」象棋賽五項冠軍的計畫，越南男隊和中國香港男隊獲得亞軍和季軍。

首屆世界智力運動會象棋賽，是有史以來水準最高、規模最大的象棋國際大賽。中國隊根據等級分排名組成了最強的參賽陣容，雖然包攬了金銀牌，但是在男子快棋、女子團體、男子團體三項的某些「局部戰役」中，中國選手不同程度地遇險，既有化險為夷的戰例，也有敗走麥城的記錄。

這說明，隨著相互交流的增多，賽事資訊、資料的快速傳遞，海外棋手的水準在不斷進步中，對中國棋手的衝擊力度越來越強。參加男子團體賽的青年棋手孫勇征是國內象甲聯賽的得分能手，可是在首屆世界智運會中他覺得「海外棋手相對進步很多，贏棋比想像的要費勁一些」，顯然這不是純粹的「外交辭令」吧！

十七、百歲棋王謝俠遜

161

　　在中國象棋史上，謝俠遜是一個傳奇人物，他棋高、德高、壽高，不惑之年即被全國棋界擁推為「棋壇總司令」，晚年則被晚輩棋手敬稱為「百歲棋王」。抗日戰爭期間，他在重慶與周恩來手談兩局。1985 年，上海各界為其舉行盛大隆重的百歲華誕祝壽活動，時任上海市市長的江澤民親筆書贈「百齡高手，永葆青春」的題詞，同時國家體委為表彰其對象棋事業的貢獻特授予「體育運動榮譽獎章」。

　　謝俠遜，1888 年 10 月 1 日出生於浙江平陽。他 4、5 歲時旁觀父親與人對弈而粗識象棋門徑，9 歲時得到一部古譜《韜略元機》，透過逐局研究，進一步領會了一些弈理，棋藝水準有了顯著的提高。13 歲時，他獨自來到溫州，挑戰棋藝精湛的前輩名手陳笙，居然以一勝一和一負戰平對手，「棋中神童」名噪東甌。

　　民國初年，謝俠遜在上海《時事新報》開闢象棋專欄，刊載象棋殘局，介紹古譜，這是借助媒體宣傳象棋活動的開始。象棋專欄開辦之後，反映良好，謝俠遜也由這塊園地結交了很多不同層次的棋友。1916 年，謝俠遜進入《時事新報》館發行部工作，這一年他與棋友潘定思合著

的《國恥紀念象棋新譜》由上海商務印書館出版，這是中國第一本用鉛字印刷的象棋譜。他還精選三百多個象棋殘局，請丹麥友人葛麟瑞譯成英文，由上海商務印書館承印，遠銷國外，富有遠見地將象棋推向世界。在象棋公開表演賽中，謝俠遜創制了掛式大棋盤、大棋子，推出了車輪戰、蒙目戰等有趣、別致的形式，對於普及、推廣業餘象棋活動起到了很大的作用。1927 年至 1929 年間，謝俠遜搜集、校訂、整理古今棋譜，編為《象棋譜大全》三卷十二冊，由中華書局陸續出版這套集大成的象棋譜。直至 20 世紀八九十年代，上海書店還出版發行了經謝老刪訂後的影印本，發行數逾十萬冊。

　　1927 年元旦，謝俠遜的棋友武進費綿欽在《時事新報》發表《滑稽總司令部職員姓氏表》，推舉謝俠遜為「棋壇總司令」。謝俠遜發表《丁卯（1927 年）元旦通電》宣佈就職，登壇點將，羅列當時不少著名棋手的名字；1929 年謝俠遜發表《再擬棋壇司令部職員姓氏表》，名單增加了大批棋手。這一事件本身固屬文字遊戲，但也反映了謝俠遜在當時棋壇所享有的威望。

　　1935 年，謝俠遜應菲律賓青年會和新加坡象棋會的邀請，以棋會友，弈遊東南亞，先後轉戰新加坡、吉隆玻、怡保、太平、檳榔嶼、雅加達、萬隆、三寶瓏、泗水、芝巴德等十個城市，在總計 241 局對局中，勝 175 局、和 53 局、負 13 局，戰果輝煌，僑胞及媒體高度讚譽他為「象棋之王」、「天才聖手」、「弈界泰斗」。在新加坡，他還與英國駐馬來亞空軍司令、全馬國際象棋冠軍亨特較量國際象棋，戰而勝之；後來當他回國經過廣州時，又代表中

國，參加在沙面舉行的中、美、英、德、奧五國「銀龍杯」國際象棋賽，以 18 勝 1 和 1 負的戰績獲得冠軍，當時的國民政府主席林森親筆書贈「淪靈益智」四字以嘉獎。

1937 年全面抗戰爆發後，謝俠遜在邵力子、張治中聯名保舉下，出任巡迴大使，足跡及於菲律賓、馬來亞、新加坡、緬甸、印尼等地，透過象棋「義賽」形式，為救亡抗戰奔走呼號，勸募捐款，歷時一年半，共募得現款 5000 萬，金銀珠寶首飾無數，並徵召華僑技師技工 3300 人回國服務，為抗戰大業作出了巨大的貢獻。

回國後，謝俠遜繼續在大後方各地致力於勸募工作，並主持重慶《大公報》副刊的「象棋殘局」專欄。1939 年仲夏，在重慶東方文化協會與來訪的周恩來對弈兩局，其中一局的殘局片段，經過謝加工後，以《共紓國難》的局名，刊於《大公報》。

新中國成立後，謝俠遜這位「愛國象棋家」，在黨和政府的關懷下，進入了上海文史館，被選為上海市政協委員，任中國象棋協會副主席，還擔任第一、二屆全國象棋錦標賽裁判長及第一屆全運會象棋賽總裁判長。

1987 年 12 月 22 日，謝俠遜在上海華山醫院逝世，享年 100 歲。在追悼會上所致的悼詞中稱謝俠遜是「現代中國象棋事業的開拓者，一生致力於中國象棋事業的發展，作出了重大貢獻」。

謝老雖作古多年，但仍然受到人們的緬懷和敬仰。1995 年 6 月，浙江省平陽縣騰蛟鎮舉行了有數萬人參加的「中國棋王碑林」奠基儀式，盛況空前（碑林於 1998 年 5 月落成）。來自全國各地的多位「阿信杯」象棋棋王挑戰

權賽參賽選手（胡榮華、許銀川、徐天紅、陶漢明等）見證了這一時刻，也作為全國棋界的代表向藝高德劭的前輩棋王致敬。

以下選錄一盤謝俠遜的對局，這是他在 94 歲高齡時下的最後一次公開表演賽。

紅方：沈志奕

黑方：謝俠遜

日期：1981 年 9 月 20 日

地點：溫州

結果：和棋

1. 炮二平五	馬 8 進 7	2. 傌二進三	車 9 平 8
3. 俥一平二	卒 3 進 1	4. 俥二進四	馬 2 進 3
5. 兵七進一	卒 3 進 1	6. 俥二平七	卒 7 進 1
7. 炮八平七	馬 3 進 2	8. 傌八進九	象 7 進 5
9. 兵三進一	馬 2 進 1	10. 俥七退一	馬 1 進 3
11. 俥七退一	卒 7 進 1	12. 俥九平八	包 2 平 4
13. 傌三退五	包 8 進 7	14. 俥七進二	車 8 進 6
15. 傌九進八	車 1 進 1	16. 傌五進七	車 1 平 6
17. 仕六進五	包 8 平 9	18. 炮五平四	包 4 進 6
19. 俥七平三	車 8 進 3	20. 俥三進三	包 9 平 7
21. 俥三退七	車 8 平 7	22. 傌八進六	車 7 退 5
23. 傌六進八	包 4 退 7	24. 相七進五	車 7 平 3
25. 俥八進四	車 6 進 6	26. 仕五進四	車 3 進 3
27. 俥八平六	車 3 退 4	28. 俥六進四	車 3 平 2

十八、第一位全國冠軍楊官璘

　　在 1956 年之前，儘管象棋界出現過謝俠遜、黃松軒、周德裕等「棋王」，但是他們都只是某一地區的象棋界執牛耳者。如周德裕時稱「七省棋王」，後來他去華南與「廣東四大天王」之首黃松軒經過多次交鋒，黃松軒總成績多勝一局，黃松軒的擁躉們遂稱黃為「九省棋王」（因此前黃松軒早已稱霸兩廣）。但華北地區的棋人卻認為，「西北棋聖」彭述聖的棋藝要比南方的周德裕等人更強。由於在當時的條件下，沒有可能舉辦全國性的棋藝大賽，因此這樣的爭論不會有答案。

　　新中國成立後，從 1951 年至 1956 年間夏秋兩季，各地的棋藝高手雲集上海，交流獻藝，十分熱鬧。廣州楊官璘在各種公開表演賽中技壓群雄，成為全國象棋賽舉辦之前當之無愧的「無冕棋王」。

　　1956 年 12 月，在北京舉行的首屆全國象棋錦標賽中，楊官璘雖然遭遇了青年棋手哈爾濱王嘉良、武漢李義庭的強勁挑戰，但最終仍驚險地加冕，成為新中國體育運動史上第一位棋類全國冠軍得主（當年同時舉行的圍棋、國際象棋賽都是表演賽）。在奪冠後，楊官璘感慨萬千，

賦詩一首：「猶記當年落魄時，千瘡百孔有誰知。今朝一發春雷響，雨雨風風灑戰衣。」

這個來自廣東東莞鳳崗鎮的象棋大師，出生於 1925 年 5 月 29 日。3 歲就在村口的榕樹下看大人下棋，從而無師自通。10 歲便小有名氣，被稱為「鄉下棋王」。1948 年 11 月，初出茅廬的楊官璘踏入廣州「同志棋壇」，攻打「四大天王」之一盧輝的擂臺。他開局走出了「雙邊馬」變化，憑藉扎實的中殘局功夫，逼和了負有盛名的老天王。此後，楊官璘一直在穗、港棋壇闖蕩、歷練，棋藝日趨成熟。

1951 年，他與另一嶺南高手陳松順奔赴上海，連袂對抗華東名將何順安、朱劍秋，由楊、陳組成的華南隊戰勝了實力堅強的主隊——華東隊，楊官璘還以最高的積分奪得個人冠軍，從此楊官璘成為最受上海棋迷歡迎的外地棋手。1952 年，楊官璘再次到上海獻技，在最為關鍵的一場公開十局決勝賽中，擊敗了華東第一高手董文淵；次年又在廣州進行的一場十局賽中，楊官璘戰勝了與自己齊名的陳松順，從而奠定了自己「無冕棋王」的地位。

從 1956 年至 1983 年間，楊官璘參加了歷屆全國象棋賽，共獲得 1956、1957、1959、1962 年四屆全國個人賽冠軍，作為廣東隊主將獲得 1977 和 1980—1982 年四屆全國團體賽冠軍。1987 年，已經「封刀」的楊官璘復出，經過廣東隊內部選拔，入選第六屆全運會廣東象棋隊陣容，為廣東隊奪得男子象棋團體賽金牌立下戰功。

全運會結束後，楊官璘又參加了在新加坡舉行的「健力士杯」象棋國際名手邀請賽，以一個冠軍為其輝煌的運

動生涯畫上了圓滿的句號。

　　退役之後的楊官璘，二十年如一日地堅持每週兩次回廣東隊，輔導年輕隊員。偶然有事去不了，還要打電話向隊裏請假。他對象棋的研究從未停止過，據他的兒子楊健明回憶，在 2007 年楊官璘的右手跌傷和病發時，他仍以堅忍不拔的毅力，艱難地寫完他最後一部象棋著作的結尾篇「飛刀局」。真是「生命不息，研究不止」。

　　楊官璘在新中國象棋運動發展史上留下了許多個「第一」的紀錄：他是第一個全國個人冠軍得主，是第一個象棋全運會冠軍得主，是新中國第一份《象棋》月刊的主編，是中國象棋界第一代「國手」，是第一個奪得象棋國際賽事桂冠的中國棋手，是第一批象棋特級大師，是第一個象棋高級教練員。他的人品、棋品、敬業精神，聞名於海內外，被譽為中國象棋一代宗師。

　　從 1950 年出版處女作《弈林秘笈》，到 2008 年身後出版的遺著《楊官璘象棋新編》，楊官璘出版了十多種象棋專著，影響最大的是 1977 年由人民體育出版社出版的《弈林新編》，初版印數高達 50 萬冊，此譜至今仍被後輩棋手奉為圭臬。

　　2008 年 1 月 4 日，楊官璘在廣州逝世，享年 83 歲。令老人家欣慰的是，在他彌留之際，參加「五羊杯」象棋冠軍賽的棋手們都來到病房探望，使他有了與棋友告別的機會。

　　歷屆全國象棋賽中，曾有六屆舉辦過「最佳一盤棋」的評選活動，楊官璘有三盤對局入選，以下選錄 1982 年全國個人賽他對湖北柳大華的一盤對局。

紅方：湖北柳大華

黑方：廣東楊官璘

日期：1982 年 12 月 16 日

地點：成都

結果：和棋

1. 炮八平五	馬 2 進 3	2. 傌八進七	車 1 平 2
3. 俥九平八	馬 8 進 7	4. 兵三進一	卒 3 進 1
5. 俥八進六	包 2 平 1	6. 俥八平七	包 1 退 1
7. 傌二進三	士 6 進 5	8. 炮二平一	包 1 平 3
9. 俥七平六	馬 3 進 2	10. 俥一平二	車 9 平 8
11. 傌七退五	卒 3 進 1	12. 俥六退一	包 3 進 5
13. 俥二進六	馬 2 進 4	14. 炮五平七	車 2 進 2
15. 炮七進二	車 2 平 4	16. 傌三進四	包 8 平 9
17. 俥二平三	車 8 進 7	18. 兵三進一	包 3 平 2
19. 兵三平四	包 2 進 3	20. 傌五進三	馬 4 退 6
21. 仕四進五	車 8 退 4	22. 俥六平七	象 3 進 1
23. 俥三平二	象 1 進 3	24. 俥二退三	包 2 退 3
25. 兵五進一	包 2 退 1	26. 相三進五	包 2 平 5
27. 炮一退一	炮 9 退 1	28. 炮一平三	包 9 平 7
29. 炮七退二	車 4 平 6	30. 炮七平八	象 3 退 1
31. 俥二平七	車 6 平 2	32. 炮八平七	車 2 平 6
33. 炮七平八	車 6 平 2	34. 炮八平九	車 2 平 6
35. 炮九進四	馬 6 進 8	36. 炮九平八	象 7 進 5
37. 炮三平四	馬 8 進 6	38. 炮八退三	馬 6 進 7
39. 帥五平四	後馬進 6	40. 俥七平五	卒 5 進 1
41. 炮八退二（圖）	車 6 進 1	42. 俥五平三	包 7 平 6

43. 炮四進一　馬 7 進 9　　44. 俥三平二　包 6 退 1

45. 炮八進四　馬 9 退 7　　46. 俥二進二　象 1 進 3

47. 炮八平五　包 5 平 2　　48. 兵九進一　包 2 進 1

49. 炮四進一　包 2 進 1　　50. 仕五進六　包 2 進 2

51. 帥四進一　包 2 平 4　　52. 兵九進一　包 4 平 7

53. 帥四平五　包 7 退 2　　54. 炮四進二　包 6 進 4

55. 傌四退三　車 6 平 2　　56. 帥五平四　包 6 退 4

57. 俥二退四　車 2 平 5　　58. 炮五平六　士 5 進 6

59. 帥四平五　車 5 平 2　　60. 兵九平八　車 2 平 1

61. 兵八平九　車 1 平 2　　62. 兵九平八　車 2 平 1

63. 兵八平九

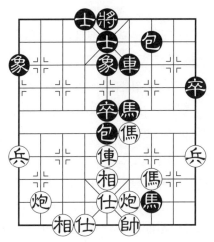

十九、曠代棋王胡榮華

在象棋界有兩位「司令」，前一位是 20 世紀 20 年代被棋友們擁戴為「棋壇總司令」的謝俠遜，後一位則是 1960 年至 1979 年間獲得「十連冠」的胡榮華。

胡榮華，1945 年 11 月 14 日生於上海。胡榮華記得，在自己八九歲的時候，一個滴水成冰的冬夜，他的父親把胡榮華和姐姐叫到桌前，教他們下象棋。父親的棋藝並不高，他不會想到兒子日後會成為一名棋手。胡榮華似乎對三十二只棋子天然地有好感，很快，姐姐、爸爸都下不過他了。在家裏沒有對手了，胡榮華就到學校、弄堂裏找對手，從同學到街坊的叔叔伯伯，他的對手形形色色。漸漸地，胡榮華成了學校、街道裏的小棋王。在他 11 歲那年，有人帶他去拜見前輩棋手竇國柱，竇老先生和胡榮華下了一盤棋，沒想到小傢伙居然下盤和棋。

1957 年暑假，胡榮華報名參加了在上海市少年宮舉辦的全市中小學生象棋比賽，最後以不敗戰績奪得男子小學組冠軍。少年宮獎給他一面三角錦旗和一副象棋。這是胡榮華第一次參加正式比賽，第一次得到冠軍和獎品。在比賽期間，胡榮華見到了負責裁判工作的前輩老棋王謝俠

遜，謝老還和胡榮華下了盤讓兩先的指導棋，結果也下成了和棋。

這次比賽之後，胡榮華開始有些小名氣了，在前輩們的關照下，他得到了很多實戰鍛鍊的機會，經常到城隍廟得意樓、大世界遊樂場與各個街道的「弄堂大王」比試高低。在徐大慶老師的引領下，胡榮華又得到何順安、徐天利、李義庭等名手的實戰輔導，進入了象棋領域的新天地。

1959 年 1 月，脖子上還戴著紅領巾的胡榮華進入了剛剛成立的上海市象棋集訓隊，由此開始了他超過半個世紀的棋手生涯。這個初中生一步邁入象棋的「高等學府」，當初曾經輔導過他的何順安、徐天利、屠景明等老師，如今成了朝夕相處的隊友。剛進隊的頭幾個月，胡榮華在內部訓練賽中下一盤輸一盤，吃了一百多個「鴨蛋」，負責記分的教練員屠景明老師開玩笑說：小胡可以開禽蛋公司了！「鴨蛋」並沒有讓胡榮華洩氣，反倒成了他長棋的最好「營養品」。

終於有一天，胡榮華和隊中第一高手何順安老師下了一盤和棋，實現了他進隊以來「零的突破」，胡榮華突然覺得那天的天空好像特別高、特別藍、特別晴朗！

一年之後，胡榮華作為上海隊的主力隊員，參加了首屆全國象棋團體賽，在第二台他的積分最高，為上海隊奪冠立下大功，也使自己順利地晉級隨後舉行的全國個人賽。在個人賽第三輪，胡榮華戰勝了當時的棋壇盟主、三屆全國冠軍得主廣東楊官璘，演出「小鬼跌金剛」的活劇，轟動了賽場。少年胡榮華的傳奇故事還只是剛剛開

始，在最後一輪中，他又後手戰勝了有「劉仙人」美譽的浙江名將劉憶慈，出人意料地奪得冠軍。在頒獎儀式上，曾任上海市市長的陳毅元帥到會發獎，當老元戎將金光閃閃的獎章掛到胡榮華的脖子上時，他彎了腰驚喜地問：「你叫胡榮華，今年 15 歲？」胡榮華激動得只是連連點頭，陳老總高興地說：「好哇，娃娃趕上來了，英雄出少年嘛！」

誰也沒有想到，胡榮華在全國冠軍的寶座上一坐就是整整二十年，他的冠軍數湊足了十個。這樣的紀錄，堪稱舉世罕見。

1980 年，這位棋壇「十連冠」終於失掉了冠冕。蟄伏三年後，胡榮華在 1983 年全國個人賽中東山再起。雖然此後他已無法重鑄蟬聯冠軍的輝煌，但仍然在 1985、1997、2000 年三次奪魁。尤其值得一書的是 2000 年的那次奪冠歷程：在比賽初段完敗於許銀川後，胡榮華對自己的表現很不滿，「象棋細胞」被意外地啟動，隨後他連戰皆捷，一口氣創造了六連勝的紀錄，以 55 歲的年齡奪得冠軍，書寫了棋壇又一段傳奇。

北京是胡榮華的福地，15 歲時他在這兒首獲全國冠軍，30 歲時又在這兒奪得他的第七個全國冠軍，34 歲時還是在這兒他用濃墨重彩寫就了十連冠的最後一章。北京也是上海隊的福地，1960 年他們在此奪得了第一屆全國團體賽冠軍，1979 年還是在此他們成為第一支全運會象棋團體賽的冠軍隊，正是這兩次奪冠成就了上海隊「善於嘗鮮」的特色。

歲月荏苒，日曆翻到 2003 年 12 月 25 日，這是首屆全

國象棋甲級聯賽最後一輪的比賽日。當前 10 輪比賽結束時，上海隊的積分已經領先勁敵廣東隊 3 分之多，冠軍在望了。在前面的比賽中一直下得很開的上海隊的小將們，畢竟缺乏奪冠的經驗，當離冠軍獎盃越來越近時，對冠軍的渴望反而成了他們的心理包袱，連續兩場比賽被委以先手搶分的得分手們統統「啞火」了，接連兩個「四連和」，使得原來手握的 3 分領先優勢，被後勁十足的廣東隊追得只剩區區的 1 分。最後一輪上海隊如果贏不了，而廣東隊取勝的話，廣東隊就有可能實現大逆轉。

最後一戰，上海隊北上挑戰北京隊，胡榮華特地帶上一瓶有點年頭的茅臺酒，他對弟子們說：這場棋我們贏了，就開這瓶酒慶功；要是贏不了丟了冠軍，我就把這瓶酒攢脫！而且他主動挑起了先行得分的擔子。決勝時刻胡榮華毫不含糊地完勝青年棋手靳玉硯，這盤價值連城的勝利，確保了上海隊的登頂。

胡榮華不僅是一位戰功赫赫的偉大棋手，也是一位創獲甚豐的當代象棋學派的主要奠基人。今天，功成名就的「胡司令」與時俱進，在象棋賽制的改革方面頗多建樹，為象棋運動迎來又一個春天奉獻著他的睿智。

173

二十、象棋名人堂

近半個世紀的象棋競技史上，除了曾經開創過各自時代的楊官璘、胡榮華兩大巨星外，還湧現過許多棋藝高超、戰績出眾的象棋明星，他們有的已經淡出棋壇，有的依然活躍在賽場。限於篇幅，我們只能以簡略的筆墨來作介紹了。

李義庭（1938— ）象棋名手。湖北天門人。從小由其父指導學弈，後得前輩名手羅天揚等指點，棋藝益進。棋風剛柔相濟，善於運子取勢，技術全面，精熟殘局。先走擅長用中炮巡河炮對屏風馬和順手炮橫俥等開局。1954 年到上海與各地名手交流，因擊敗楊官璘而一鳴驚人，被稱為「小神童」。1956 年獲全國象棋個人賽第四名，1958 年獲全國個人賽冠軍，1959 年獲首屆全國運動會象棋賽亞軍。1985 年獲象棋特級大師稱號。著有《巡河炮對屏風馬》。

柳大華（1950— ）象棋名手。湖北黃陂人。幼年受其兄柳大中薰

陶，愛好象棋，熟讀棋譜。棋風剛柔相濟，能攻善守，敢於拼搏。經常向對手熟悉的陣法挑戰。1974 年開始參加全國比賽，1978 年獲全國第三名，1979 年獲全國亞軍，1980年獲全國冠軍，1981 年蟬聯全國冠軍。是 2005 年全國象棋甲級聯賽冠軍湖北隊主力隊員之一。1981、1983 年兩次獲「五羊杯」賽冠軍，獲得 1991 年、1993 年、1997 年三屆「銀荔杯」賽冠軍。1988 年獲「七星杯」國際邀請賽冠軍，是第一、二、五、八、九屆亞洲杯團體冠軍中國隊主力隊員。2007 年獲第二屆亞洲室內運動會象棋男子團體冠軍。擅長「蒙目車輪戰」，1995 年在北京創下了 1 對 19人的蒙目棋最高紀錄，享有「東方電腦」之美譽。1985 年獲象棋特級大師稱號，1988 年獲特級國際大師稱號。現任湖北棋院副院長。

　　李來群（1959—　）象棋名手。河北邯鄲人。10 歲習棋，曾師事名手秦連元、劉殿中。棋風穩健細膩，擅長士角炮與後手屏風馬過河炮等開局，尤精於運子謀兵取勢，臨危不亂，耐於久戰，常能積小勝為大勝。1976 年起參加全國比賽。1977 年獲邯鄲四省市邀請賽冠軍。 1982、1984、1987、1991 年四獲全國個人賽冠軍。1983、1985、1997、1998 年作為河北隊主力，為該隊奪得四次全國象棋賽團體冠軍。是第二、三、五、七屆「亞洲杯」團體冠軍中國隊主力成員之一。1983 年獲第二十六屆香港體育節象

棋名手賽冠軍。1984 年獲第四屆「五羊杯」賽冠軍。1989
年獲第二屆「棋王」賽冠軍，1991 年又衛冕成功。1991 年
獲第二屆世界象棋錦標賽個人亞軍，是團體冠軍中國隊主
力成員之一。1985 年獲象棋特級大師稱號，1988 年獲特級
國際大師稱號。著有《象棋中局戰略與戰術》《象棋全盤
戰術指微》《李來群蒙目車輪戰對局選評》《燕趙驕子李
來群專輯》等。現任中國象棋協會企業家委員會主任。
2007 年創辦「來群杯」象棋名人戰。

　　呂欽（1962—　　）象棋名手。
廣東惠東人。8 歲學弈，得其伯父
指導。反應靈敏，善於單刀直入，
打速決戰。1978 年獲全國少年賽
冠軍。1986、1988、1999、2003、
2004 年五獲全國個人賽冠軍，
1983、1991、1993、1994、1996、
1997、2007 年七獲全國個人賽亞
軍。1980 年以來，作為廣東隊主力，為該隊十四次獲得全
國團體冠軍立下戰功。1989 年至 2009 年間共獲十一屆
「五羊杯」賽冠軍。1990、1992、1999、2000、2004 年五
獲「銀荔杯」賽冠軍，1994、1998 年兩獲象棋棋王賽冠
軍。1996、1997 年獲「嘉豐房地產杯」王位賽冠軍，1997
年獲第二屆「廣洋杯」象棋大棋聖戰冠軍、首屆「中立
杯」象棋電視快棋賽冠軍。1985 年獲第二屆亞洲城市名手
賽冠軍，為 1992—2008 年間八屆亞洲杯團體賽冠軍中國隊
主力隊員之一。1990、1995、1997、2001、2005 年五屆世

界象棋錦標賽個人冠軍，同時為團體冠軍中國隊的主力隊員之一。2007 年第二屆亞洲室內運動會、2008 年首屆世界智力運動會象棋男子團體冠軍中國隊的主力隊員之一。1986 年獲象棋特級大師稱號，1989 年獲特級國際大師稱號。著有《廣東少帥呂欽專輯》《棋壇少帥呂欽專集》《呂欽棋路》。現任廣東省棋牌運動管理中心副主任、中國象棋協會技術委員會主任。

徐天紅（1960—　）象棋名手。江蘇泰州人。自幼愛弈，好學不倦。棋風工穩細膩，疏漏極少。1977 年獲全國少年賽亞軍。1986、1992 年兩獲全國個人賽亞軍，1989 年獲全國個人賽冠軍。1987 年獲第三屆亞洲城市名手賽亞軍，是 1986、1990、1992 年三屆亞洲杯團體冠軍中國隊主力隊員。1993 年第三屆世界象棋錦標賽男子個人冠軍、團體冠軍中國隊成員。1994、1996 年兩獲「銀荔杯」賽冠軍。2005 年獲第四屆「嘉周杯」賽冠軍。1989 年獲象棋特級大師稱號，1991 年獲特級國際大師稱號。著有《象棋東南烽火》《江東俊秀徐天紅專輯》。現任江蘇省棋牌運動管理中心副主任、江蘇棋院副院長。

　　趙國榮（1961—　）象棋名手。山東掖縣人，生於哈爾濱。幼年得名手王嘉良指導，棋風與王相似並更為精密細膩、剛柔並濟。佈局多有創新，中局大刀闊斧，遇強愈

勇，溶南北兩派之長於一爐。有「新東北虎」之稱。1974 年開始參加全國比賽，1990、1992、1995、2008 年四獲全國冠軍。1990 年全國團體賽男子組冠軍黑龍江隊主力之一。1995 年獲第一屆「廣洋杯」象棋大棋聖戰冠軍。1997 年獲「林河杯」象棋名人戰冠軍。1999 年獲「五羊杯」全國冠軍賽冠軍。是第三、四、五、六、九屆亞洲杯團體冠軍中國隊主力隊員之一，1989 年獲第四屆亞洲城市名手賽冠軍。1991 年獲第二屆世界象棋錦標賽個人冠軍，是團體冠軍中國隊主力隊員之一；1993 年獲第三屆世界象棋錦標賽個人亞軍，是團體冠軍中國隊主力隊員之一。1999 年獲「瀋陽日報杯」世界象棋冠軍賽冠軍。2008 年首屆世界智力運動會男子團體冠軍中國隊主力之一。1987 年獲象棋特級大師稱號，1988 年獲特級國際大師稱號。著有《棋枰精華錄》（與王濟群合作）。現任黑龍江棋院院長、世界象棋聯合會推廣委員會主任。

許銀川（1975—　）象棋名手。廣東惠來人。4 歲隨其父學棋，後師從名手章漢強。棋風細膩縝密，技術全面。11 歲調入廣東棋隊。1988 年獲全國少年賽冠軍。是 1989、1993、1999、2000、2001、2002、2004、2006、2008 年全國團體賽與全國象棋甲級聯賽冠軍廣東隊的主力隊員。1993、1996、1998、2001、2006 年五獲全國個人賽冠軍。為 1992 — 2008 年間八屆亞洲杯團體賽冠軍中國隊

主力隊員之一。1995 年獲第七屆亞洲名手賽冠軍。1999、2003、2007 年分別獲得第六、八、十屆世界象棋錦標賽個人冠軍，同時為團體冠軍中國隊的主力隊員之一。2007 年獲第二屆亞洲室內運動會象棋賽男子個人冠軍。2008 年獲首屆世界智力運動會象棋賽男子個人冠軍。1993 年至

2008 年間七獲「五羊杯」賽冠軍。1994、1995 年獲第一、二屆「嘉豐房地產杯」王位賽冠軍。1995 年至 2003 年間五獲「銀荔杯」賽冠軍。2000 年獲第三屆「廣洋杯」象棋大棋聖戰冠軍。2001 年獲 BGN 世界象棋挑戰賽冠軍。1993 年獲象棋特級大師稱號，1994 年獲特級國際大師稱號。著有《許銀川名局選》。畢業於中山大學中文系。

陶漢明（1966—　）象棋名手。遼寧海城人。10 歲學棋。棋風穩中帶凶，運子機動靈活，佈局針對性強。1987 年起代表大連參加全國比賽，1989 年獲全國個人賽第五名。1991 年後任吉林棋院象棋部主任兼象棋教練，代表吉林參加全國比賽。1994 年獲全國個人賽冠軍。

1995 年代表中國參加世界象棋錦標賽，為男子團體冠軍中國隊成員，並獲個人第三名。2001 年獲得「五羊杯」賽、「銀荔杯」賽、BGN 世界象棋挑戰

象棋知識

賽亞軍。2002 年獲全國個人賽亞軍。2006 年代表黑龍江參加全國甲級聯賽和個人賽。2008 年獲「五羊杯」賽亞軍。著有《特級大師陶漢明專集》。

于幼華（1961—　）象棋名手。浙江定海人。13 歲師從阮志雄學棋，後得名手蔡偉林等指導。棋風驍勇，善於進攻。1977 年獲全國少年賽冠軍，次年進入浙江省隊。1981年至 1994 年間，四次獲得全國個人賽前六名。1995 年代表火車頭隊參加全國賽，為該隊奪得 1995 年全國象棋團體賽冠軍立下戰功。1986 年獲第二屆「七星杯」象棋國際邀請賽冠軍。1997 年獲第八屆亞洲象棋名手賽冠軍。2002 年獲全國象棋個人賽冠軍。2003 年獲世界象棋錦標賽個人亞軍，同時是團體冠軍中國隊的主力隊員之一。2007 年獲首屆「來群杯」名人戰冠軍。1998 年獲象棋特級大師稱號。

洪智（1980—　）象棋名手。湖北武漢人。1998 年獲全國象棋少年賽冠軍、第十屆亞洲象棋錦標賽少年組亞軍。2002 年獲第十屆亞洲象棋名手賽亞軍。2003 年獲「磐安偉業杯」全國象棋大師冠軍賽冠軍。2005 年獲全國象棋個人賽冠軍，晉

升特級大師。2006 年獲第二十六屆「五羊杯」冠軍賽冠軍。2007 年全國象棋甲級聯賽冠軍隊上海金外灘隊主力隊員之一，同年獲第十屆世界象棋錦標賽團體冠軍、個人亞軍。2008 年獲「道泉茶葉杯」全國象棋明星賽冠軍、第一屆世界智力運動會象棋男子個人亞軍、全國個人賽亞軍。

　　趙鑫鑫（1988—　　）象棋名手。浙江溫嶺人。2002 年獲全國象棋少年賽男子 16 歲組冠軍，晉升象棋大師，同年獲亞洲錦標賽少年組冠軍。2005 年獲「威凱房地產杯」全國象棋排名賽第三名。2006 年獲「交通建設杯」全國象棋大師冠軍賽冠軍、第二屆「楊官璘杯」全國象棋公開賽冠軍。2007 年獲全國個人賽冠軍，晉升特級大師。2008 年獲「五羊杯」冠軍賽第三名、廣東電視臺電視快棋賽冠軍、「嘉周杯」賽冠軍、「道泉茶葉杯」全國象棋明星賽亞軍、全國個人賽第四名。

　　趙汝權（1953—　　）香港象棋名手。廣東臺山人，9 歲移居香港。無師自通，棋風凌厲兇悍，扭殺力強。擅出奇兵，落子神速。1976 年至 2007 年間共獲十三屆全港象棋個人賽冠軍。多次代表香港參加世界、亞洲象棋錦標賽。1977 年獲中菲馬港象棋名手邀請賽亞軍。1978 年獲第七屆亞洲象棋賽個人冠軍。1979 年參加亞洲象棋聯隊與中國隊的對抗賽。1983 年獲香港體育節象棋名手賽亞軍。

1984 年至 1993 年間四獲「中山杯」國際邀請賽冠軍。
2008 年獲首屆世界智力運動會象棋快棋賽第三名、「楊官璘杯」象棋公開賽海外組冠軍。在各種比賽中，戰勝過楊官璘、胡榮華、柳大華、李來群、呂欽、徐天紅、趙國榮、王嘉良等特級大師。1988 年獲特級國際大師稱號。

李錦歡（1953— ）澳門象棋名手。廣東臺山人，1980 年移居澳門。1981 年獲澳門象棋個人錦標賽冠軍。此後二十餘年間，先後十餘次奪冠。多次代表澳門參加世界、亞洲象棋錦標賽，是 2000 年第十一屆亞洲杯團體賽第三名、2001 年第七屆世界象棋錦標賽團體第四名中國澳門隊主力隊員之一。1999、2007 年獲亞洲個人錦標賽第三名。2005 年在第九屆世界象棋錦標賽中先後戰勝呂欽、吳貴臨、劉殿中三位特級大師，獲得亞軍。2007 年獲第二屆亞洲室內運動會象棋賽男子組第三名。2000 年獲特級國際大師稱號。

吳貴臨（1962— ）臺灣象棋名手。臺灣南投人。7 歲學棋，曾得名手張元三指導。1977 年後多次獲得全臺象棋比賽冠軍。20 世紀 80 年代中期起，代表臺灣參加亞洲、世界級賽事。1988 年在第五屆亞洲杯象棋團體賽中，取得十戰全勝的戰績。1989 年拜胡榮華為師，同年獲柳州「龍化杯」賽冠軍。1990 年與香港趙汝權進行十局賽，結果獲勝。1994 年獲蘇州「東吳杯」賽冠軍。連續參加十屆世界象棋錦標賽，獲亞軍一次、第三名六次。1999 年獲第三屆「佛乘杯」世界棋王賽冠軍。2005 年代表四川參加全

國象棋甲級聯賽。2008 年在高雄創造 1 對 150 象棋車輪戰紀錄。1992 年獲特級國際大師稱號。1998 年起推出《象棋兵法》系列多媒體佈局教學光碟。

謝蓋洲（1945—2004）泰國象棋名手。曼谷人。原名禎源。棋風穩健，開、中、殘局實力均衡，有「泰國楊官璘」之稱。1965 年奪得泰國全國象棋聯賽冠軍。1968 年代表泰國首次參加東南亞棋賽。1969 年獲第二屆東南亞象棋賽個人第三名。1972 年獲亞洲象棋賽個人第三名。1980 年至 1984 年間，作為泰國隊主力參加第一、二、三屆「亞洲杯」象棋賽，為該隊連獲三屆亞軍立下戰功。1981 年獲第一屆亞洲城市名手賽第四名。1984 年獲第一屆「七星杯」中國象棋國際邀請賽第五名。1986 年入選亞洲明星隊訪問加拿大、美國。1987 年獲「健力士杯」中國象棋國際邀請賽第四名。1988 年獲第四屆「七星杯」中國象棋國際邀請賽亞軍。

于仲明（1953— ）印尼象棋名手。泗水人。棋風怪異，佈局不落俗套，精於先手士角炮局，鬥志頑強。少年時從老棋手施延風習弈。1980 年獲第一屆全印尼埠際賽個人冠軍。1984 年在第三屆「亞洲杯」象棋比賽中戰績突出。1985 年獲第二屆亞洲城市名手邀請賽第五名。1986 年入選亞洲明星隊訪問加拿大、美國。1990 年獲第一屆世界象棋錦標賽第五名。1991 年獲第八屆「中山杯」象棋國際邀請賽冠軍、第五屆亞洲城市名手邀請賽亞軍，並獲象棋特級國際大師稱號。2007 年獲印尼全國個人賽冠軍、第十

三屆亞洲名手賽第四名。

謝思明（1962—　）象棋名手，女。北京人。棋風潑辣，善於對攻；沉著冷靜，臨危不亂，對限著時間的掌握頗有分寸。1978 年獲全國少年賽女子組個人亞軍。1980 年至 1987 年間五次獲全國象棋賽女子組冠軍。1984 年全國團體賽女子組冠軍北京隊主力隊員之一。1980 年至 1988 年間四次獲亞洲杯象棋賽女子個人冠軍。1983 年獲女子象棋特級大師稱號。1988 年獲特級國際大師稱號。畢業於北京師範大學中文系。1997 年後策劃一系列象棋電視快棋賽。

黃玉瑩（1963—　）象棋名手，女。廣東深圳人。少年時得名手陳松順指導。棋風靈活多變，中局敢於拼搏。1982 年起多次獲得全國象棋個人賽前六名，1988 年獲全國個人賽女子組冠軍。1982 年至 1988 年間作為廣東女隊主力，為該隊奪得四次全國團體賽女子冠軍立下戰功。1990 年獲首屆世界象棋錦標賽女子組亞軍。1992 年定居多倫多，1995 年代表加拿大獲第四屆世界象棋錦標賽女子組冠軍。

林野（1963—　）象棋名手，女。四川南充人。棋風潑辣果斷，沉著頑強。1979 年起多次獲得全國象棋個人賽前六名，1981 年獲全國個人賽女子組冠軍。90 年代移居義大利，1997 年代表義大利獲得第五屆世界象棋錦標賽女子

組冠軍。

　　胡明（1971—　）象棋名手，女。河北深澤人。1986—1994年間，六獲全國個人賽女子組冠軍（其中1990—1994年蟬聯五屆冠軍）。

1991、1993年獲世界象棋錦標賽女子個人冠軍。1990—1994年間連續三次參加亞洲杯賽，分別奪得兩次女子團體冠軍、一次女子個人冠軍。是1990、1991、2002、2007、2008年全國團體賽女子組冠軍河北隊主力隊員之一。2002年獲第二屆全國體育大會女子團體冠軍。2008年獲首屆世界智力運動會象棋女子團體賽冠軍。1990年獲女子象棋特級大師稱號，1992年獲女子特級國際大師稱號。現任河北棋院副院長。著有《象棋女子大滿貫胡明棋路》（合著）。

　　郭莉萍（1974—　）象棋名手，女。祖籍山東，生於哈爾濱。1988年入黑龍江隊。1992年獲女子象棋大師稱號，1998年獲女子特級大師稱號。1998年獲「中保財險杯」電視快棋賽冠軍。2000年獲全國象棋團體賽、全國體育大會團體賽女子組冠軍，2003、2005年獲全國象棋團體賽女子組冠軍。2002、2004年獲全國個人賽女子組冠軍，2003、2005年獲世界象棋錦標賽女子個人冠軍。

自 2000 年起，主持中央電視臺體育頻道《象棋世界》節目。著有《中國象棋》。畢業於北京第二外國語學院。

　　張國鳳（1975—　）象棋名手，女。江蘇鎮江人。1988 年進入江蘇省棋院，1990 年起代表江蘇參加全國團體賽，為 1992、1994、1995、1997、1998、1999、2004 年全國團體賽女子冠軍江蘇隊主力隊員之一。1995 年代表中國隊參加第七屆亞洲城市名手賽獲女子冠軍。1998 年獲女子象棋特級大師稱號。2001 年獲全國個人賽女子冠軍。2001、2002 年獲「銀荔杯」全國象棋爭霸賽女子冠軍。2002 年獲第十二屆亞洲杯象棋賽女子個人冠軍，晉升女子象棋特級國際大師。2006 年獲第三屆全國體育大會女子冠軍。2008 年獲首屆世界智力運動會象棋女子團體賽冠軍。畢業於東南大學法律系。

　　伍霞（1975—　）象棋名手，女。祖籍湖南，江蘇南京人。為 1992、2004 年全國團體賽女子冠軍江蘇隊主力隊員之一。1995 年獲全國個人賽女子組冠軍，晉升女子特級大師。1996 年獲第七屆「銀荔杯」賽、第九屆亞洲杯賽女子組冠軍，並晉升女子特級國際大師。1998 年獲全國個人賽女子組亞軍。1999 年獲第九屆亞洲個人錦標賽女子組亞軍。2006 年獲全國個人賽女子組冠軍。2007 年獲第十屆世界象棋錦標賽女子個人冠軍。2007 年獲國家體育總局頒

發的「體育運動榮譽獎章」。

　　高懿屏（1976—　）象棋名手，女。原籍上海，生於常州。10歲學棋，師事李壁愚、徐乃基。1990年獲全國少年賽女子第三名，次年入江蘇隊。1995年獲全國個人賽女子組第六名。1996年獲全國個人賽女子組冠軍，晉升女子特級大師。同年戰勝多位男棋手，獲臺北「福興杯」賽冠軍。1997年獲第五屆世界象棋錦標賽女子個人亞軍。2000年獲第十一屆亞洲杯象棋賽女子個人冠軍。2001年獲第七屆世界象棋錦標賽女子個人冠軍（與王琳娜並列）。2003、2005年獲世界象棋錦標賽女子個人亞軍。2004、2006年獲亞洲杯象棋賽女子個人亞軍。2007年獲第十屆世界象棋錦標賽女子個人第三名。

　　金海英（1978—　）象棋名手，女。浙江臨海人。8歲學棋，1990年入浙江隊，師從陳孝堃、于幼華，後因省隊解散，轉入杭州園文局中國茶葉博物館工作。1995年獲全國個人賽女子組第八名，晉升女子象棋大師。1998年獲全國個人賽女子組冠軍，晉升女子特級大師。1999年獲第十屆「銀荔杯」賽女子組冠軍。2001、2004年獲全國個人賽女子組亞軍。1999年獲第六屆世界象棋錦標賽女子個人冠軍，2005年獲第十二屆亞洲個人錦標賽女子冠軍。2007年獲首屆「來群杯」中國象棋名人戰女

子冠軍。2008 年獲第七屆「嘉周杯」象棋特級大師冠軍賽女子冠軍。畢業於北京大學中文系，獲碩士學位。著有《象棋基礎──我在北大講課》。

　　王琳娜（1980─　）象棋名手，女。黑龍江綏化人。1991 年進入黑龍江棋院集訓，1993 年起參加全國賽，1997 年獲得全國個人賽女子組冠軍，獲女子象棋特級大師稱號。1998 年獲得第 10 屆亞洲杯賽女子個人冠軍，2000 年再獲全國個人賽女子組冠軍，2001 年獲得世界象棋錦標賽女子個人冠軍。2003 年獲亞洲個人錦標賽冠軍。2000、2003 年與隊友合作兩奪全國團體賽女子組冠軍。2003、2004 年兩獲「銀荔杯」賽冠軍，2004 年、2005 年、2006 年連續三屆獲得「嘉周杯」全國象棋特級大師冠軍賽女子冠軍。2006 年多次代表黑龍江隊出場與男棋手同台競技全國象棋甲級聯賽。2008 年獲首屆世界智力運動會象棋女子個人冠軍。畢業於哈爾濱師範大學經濟政法管理學院法律專業。

　　唐丹（1990─　）象棋名手，女。安徽蕪湖人。11 歲學棋，師事張登榮、王亞軍。2004 年入北京隊試訓，同年獲「威凱房地產杯」全國象棋一級棋士賽女子組、全國象棋少年賽女子 14 歲組亞軍，2005 年獲全國象棋等級賽女子組、全國象棋一級棋士賽女子組亞軍，晉升女子大

師。同年 7 月獲「威凱房地產杯」全國象棋一級棋士賽男子組第三名。2006 年獲「交通建設杯」全國象棋大師冠軍賽女子組亞軍。2007 年獲全國個人賽冠軍，晉升女子特級大師。2008 年獲首屆「鄭和杯」全國象棋女子特級大師賽冠軍、首屆世界智力運動會象棋女子團體賽冠軍、第十五屆亞洲象棋賽女子個人冠軍。

　　張心歡（1947—　　）新加坡象棋名手，女。1980 年至 1988 年間連獲五屆亞洲杯女子個人賽亞軍。1986 年獲第二十九屆香港體育節女子象棋名手賽亞軍。1990 年獲首屆世界象棋錦標賽女子組冠軍，1991 年獲第二屆世界象棋錦標賽女子組亞軍。2003 年獲第十一屆亞洲象棋個人錦標賽女子組亞軍。2007 年獲第二屆亞洲室內運動會象棋賽女子組第三名。1988 年獲女子特級國際大師稱號。

二十一、學習象棋的益處和意義

象棋是一項老少咸宜的活動。學象棋當然最好「從娃娃抓起」，不過真正由早期訓練顯露出棋藝天賦，從而走向專業道路的畢竟只是極少數，更多的人也許就是在街坊、單位、學校裏稱雄，或者在聯眾網上爭取打上 1 級棋士，因此，即使成年以後才開始學棋也不晚。

究竟學習象棋有何益處和意義？這是一個非常大的題目。各種各樣的棋書裏都會提上幾句，總結起來大致是陶情怡趣、開發智力、溝通交往等等。

考慮到目前社會上學棋的「棋童」為數甚眾，而本套叢書所面向的讀者還是以青少年為主，那麼，就具體化地談談學習象棋對於青少年的益處吧！

下過棋的人都會有這樣的感覺，一局棋的戰鬥過程既艱苦又複雜，因此一名對局者要有極強的毅力和意志，還得具有勇敢、機智、沉著、果斷等品質，這樣才有可能擊敗你的對手。那麼，青少年由學習下象棋，可以培養他們在學習和生活中所必備的機智的頭腦、堅強的意志、必勝的信心等優良品質。

下棋誰也免不了會輸棋，對於初學棋的青少年朋友來說，輸棋在一個階段內將是「家常便飯」。棋盤上的戰鬥是「你死我活」的，對手不會因為你弱小而憐憫你、照顧你，因此初學者被棋高一著的對手「欺負」是學棋道路上

繞不過去的一段行程。

　　面對棋盤上一次又一次的「挫折」，能夠做到不灰心喪氣是不容易的。這種難得的、特殊的「挫折教育」，對於青少年的成長大有裨益，因為一次次地面對失敗、挫折，鍛鍊了青少年的心理承受能力。也許他們沒法在象棋盤上打敗對手，但在今後漫長的人生道路上，他們會下贏別的「棋局」。

　　有的家長擔心孩子老是坐著下棋會影響身體健康。有一位外國科學家在其著作中如此寫道：「由大腦皮質發出的衝動，由一時性聯繫，不僅能使心臟活動發生變速性與變力性，同時能使心臟和人身傳導系統起著刺激性的改變。由於腦力的勞動能改變身體血液的供給，增加血液循環，從而促進身體各部分（包括大腦皮質在內）的代謝作用。」由此可以說明，人在下棋過程中，他們的感覺、思維、情緒和部分的肌肉是在不斷進行活動的，而不是靜止地坐著思索。

　　當然，長時間地甚至「通宵達旦」地下棋，那是肯定不利於身體健康的。下棋也應該有度，這是任何年齡段的棋手都應該注意的。

二十二、名人與象棋

　　歷代帝王將相、文人墨客，不乏象棋愛好者，他們留下了許多棋壇佳話，為棋史添彩。

（一）文天祥和象棋

　　文天祥是南宋末年偉大的愛國者、文學家、詩人。他從小就熱愛下象棋，夏天和小夥伴不是在小溪中游泳，就是在水中下棋。因此，被認為是下盲棋的創始者。

　　他還在詩歌中表露出對下棋的熱愛。有一次，在生日宴會中，他吟詩一首《生日中與蕭敬夫韻》：

　　　　客來不必籠中羽，我愛無如橘裏枰。

　　　　一任蒼松栽十里，他日猶見茯苓生。

　　後來南宋兵敗，他不幸被關在大都獄中，也常下棋度日。他的「單騎見虜」棋局，充分體現他的愛國主義情操。

（二）鄭板橋棋壇軼事

　　「詩書畫三絕」的鄭板橋（1693—1765），於象棋並不生疏。雍正三年（1725），33歲的板橋首次進京。大概由於他的才華和名氣吧，引起了康熙皇帝之二十一子、慎郡王允禧青睞。這個郡王，板橋稱他：「胸中無一點富貴

氣，故下筆無一點塵埃氣。專與山林隱逸、破屋寒儒爭一
篇一句一字或弈陣一子之短長，是其虛心善下處，亦是其
辣手不肯讓人處。」那段時間，板橋正「無官一身輕」。
談文論詩議畫之餘，常擺枰拼殺，雙方都「不肯讓人
處」，從而逐漸「交誼甚篤」。板橋第二次進京是考進
士，那年他已經45歲了，而允禧王爺也近「而立之年」。

兩人重逢，都很歡快，他倆偷閒仍於王爺府或京郊「執枰
佈陣，昏殺不倦」。看來，象棋是他們之間又一聯繫感情
的紐帶。當年板橋如願以償，金榜題名。卻不知為何，候
至年底，總不見缺空調任。板橋拂袖南歸，一去竟是五
年！乾隆六年（1741），板橋第三次進京索性就住在慎郡
王府中候缺，王爺這次很出了大力，上下奔波，「竟無寧
日」。終於在翌年，50歲的板橋，選授到了山東范縣位知
事，區區七品。若不得力於皇族，縱有「滿腹經綸」，也
成「唏噓長歎」！上任前，郡王有詩相贈，板橋亦答詩以
酬。地位懸殊的一對忘年交，至此各奔東西。後來，板橋
調任山東的濰縣令。到那裏後，即將這資訊告知遠在京城的
王爺。王爺睹書憶舊，情不自禁，研墨展紙，以詩作答：

> 二十年前晤鄭公，談諧親見古人風。
> 東郊繫馬春蕪綠，西野弈棋夜炬紅。
> 浮世相看真落落，長途別去太匆匆。
> 忽傳雙鯉垂佳院，煙水桃花萬里通。

（三）曹雪芹鐵鉗拔老將

相傳北京香山東宮門前的八旗印房附近，有一座供人

品茶對弈的春秋棋社。棋社主人是八旗宗室覺羅學堂的趙瑟夫先生。此人下得一手好棋，但自高自大，自詡常勝將軍，在棋社門上還貼了「棋才冠八旗，藝名滿香山」的對聯。他總把老將釘在棋盤上，不管你如何「將」，老將就是一動也不動。他狂妄地聲稱：如果誰能殺敗他，就把釘著的老將拔走。

曹雪芹見此人如此霸道，決定拔掉釘在棋盤上的老將，殺殺他的威風。於是他掖上了鐵鉗子，走到春秋棋社。先觀看趙瑟夫與別人對弈，摸透了他的棋路，然後就與他對弈起來。第一、二盤，曹雪芹一負一和。不過，曹雪芹用了「欲擒故縱」的對策。第三盤開始，曹雪芹早已胸有成竹，放開手腳，連續進攻，舉棋落子，銳氣逼人。而趙瑟夫則損兵折將，節節敗退，縮守孤城。最後，曹雪芹關門捉賊，擒賊擒王。趙瑟夫眼見「將」死，急忙提將，可是老將被打死了，曹雪芹不慌不忙從腰間取出鐵鉗子，把老將從棋盤上拔了下來。趙瑟夫只好拱手認輸。

從此，曹雪芹的棋藝在香山出了名。

（四）林則徐與象棋

在新疆有這麼一個傳說：當地的象棋藝術得自林則徐的傳播。20 世紀 50 年代，新疆維吾爾族棋手納金元在參加全國象棋賽時，曾對報界棋友談起：「聽老一輩的人說，象棋在我們那裏已有一百多年的歷史，是林文忠公所傳授的。」

林則徐在廣東查禁鴉片，後由於清政府腐朽無能而遭

受挫折。1842 年他充軍新疆伊犁，1845 年始被釋回，留在新疆達數年之久，他把象棋傳入新疆，不是沒有可能的。林則徐一家都愛好下棋。

清人李元度的《國朝先正事略》有「文忠善飲善弈」的記載。《林則徐年譜》也說：「夫人鄭氏，工詩善弈，公甚敬之。」林則徐《雲左山房詩鈔》的《寄鄭夫人》一詩有句云：「有時對弈楸枰展，瓜葛休嫌一番輸。」自注說「常與子婦、女兒對局，故戲及也」。由此看來，林則徐的棋興很濃，充軍新疆，當然不會忘記下棋。

（五）孫中山遺局

馬來西亞是南洋一帶象棋盛行之地。清末，孫中山先生曾在那裏成立革命組織，透過象棋與廣大僑胞打成一片，宣傳愛國主義思想。棋王謝俠遜到吉隆玻時，當日孫中山先生的革命老友林星桃前來歡迎，與棋王談起孫中山先生如何用象棋宣傳革命，並將孫中山先生和林公研究過的一個棋局與棋王對弈。謝俠遜總說，這個棋局「全局各子，能精誠團結，擁護主帥，共禦外侮」。一時馬來西亞僑胞大為振奮。

其棋局如圖，紅先行：

炮一進五　將 5 進 1　　俥二進四　將 5 進 1
炮一退二　士 6 退 5　　炮三退一（紅勝）

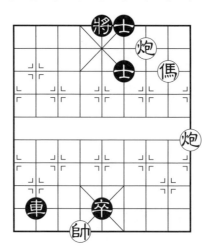

黑　方

1　2　3　4　5　6　7　8　9

九　八　七　六　五　四　三　二　一

紅　方

（六）毛澤東談象棋

　　毛澤東在緊張的工作之餘，經常下象棋或看別人對弈，他還用象棋子教身邊的警衛戰士學習文化。

　　毛澤東下象棋非常重視兵卒的作用。他說，你別輕視小兵小卒，它過了江，可是橫衝直撞。碰到老將老帥，它也不客氣，它可以攻其不備，死而不退，叫你走投無路。

　　他還把士象比作機關參謀和警衛員。他對身邊的工作人員說，將帥不可脫離士象，而士象沒有帥也會全軍覆沒。所以，你們參謀、秘書和警衛工作人員，要瞭解領導意圖；而領導幹部則要使用工作人員，發揮其作用。各得

其所，才能保證全軍勝利。

（七）謝俠遜、周恩來手談逸事

1939 年，棋王謝俠遜在重慶與周恩來手談兩局。對弈過後，他向周恩來問起：「延安是否也有象棋比賽，像周公這樣高的棋藝在延安也不多吧？」周恩來說，共產黨提倡體育運動，象棋是項有益的活動，延安軍民不時聯合舉行比賽。毛主席、朱老總、董（必武）老都喜歡象棋，也參加象棋比賽。不久前我們在延安舉行的一次象棋比賽中，董必武獲得冠軍，我居其次。

棋王以宣傳象棋為己任，走遍全國各地，曾二度赴海外達四年之久，可就沒去過延安，於是向周恩來表示要到延安去學習。周恩來向棋王解釋，說延安人民很歡迎棋王去指導，不過從重慶到陝北比去南洋還要困難，首先是難過三道封鎖線。棋王聽罷歎了一口氣，隨吟二句：「陝邊難越三重險，董老確高一著棋。」

（八）劉少奇與廚師下棋

抗日戰爭時期，安徽東北部的農村小集鎮半塔，是新四軍二師師部的駐地。

半塔街的東頭飯鋪裏有個叫徐立業的小夥子，下得一手好棋，在附近小有名氣。有一天，師部通訊員來到小飯鋪。徐立業熱情地詢問：「要炒菜嗎？」通訊員說：「不要，叫你去下棋，有空嗎？」一聽下棋，徐立業二話沒說

就跟著通訊員來到了二師師部的小樓。

通訊員把徐立業引到二樓，在一間房門口喊了聲「報告」。

「進來！」房間裏傳來胡服（劉少奇的化名）和藹的聲音。他們推開門進去以後，通訊員介紹說：「他就是徐立業。」

「聽說你的棋下得不錯，是嗎？」劉少奇笑嘻嘻地問，遞過來一支煙。

徐立業接過煙，心情平靜了許多，就笑著回答：「下著玩的。」

「那好，我們來殺一盤。」

通訊員取來象棋，棋子攤開後，少奇揀起老「帥」先放在位置上。

「不，我要紅的。」徐立業說。

「為什麼呢？」劉少奇奇怪地問。

「黑子是楚霸王項羽，最後打了敗仗。」徐立業笑著說。

「這麼說，紅的就能打勝仗咧？」劉少奇風趣地說。

「對呢，要不共產黨的隊伍為什麼叫紅軍？」

「啊？好！紅子給你。」劉少奇笑了。

第一盤，劉少奇輸了。「嗨，叫你說對了，果然是黑子敗了。」劉少奇說。

「嘻嘻！嘻嘻！」徐立業傻傻地笑著。

接著又下了幾局，各有勝負。

臨走時，劉少奇說：「棋下得不錯，我向你學習！」

第二天晚上，徐立業又來了。劉少奇正好有空，於是

又開始對弈了。一面下棋，劉少奇一面瞭解了半塔老百姓的情況和徐立業家庭生活情況，鼓勵他好好工作，為抗日戰爭服務。

（九）朱德的一盤中局

朱德的棋藝很高明，這從下－面一則碩果僅存的中局片段可窺一斑。這是他在北戴河與一位同志對弈時形成的。如圖，朱德（紅方）雖少一傌，但多三兵。朱德經過深思，走出一連串好棋：

兵六進一　士5退4　　俥六平五　車5進1

黑　方

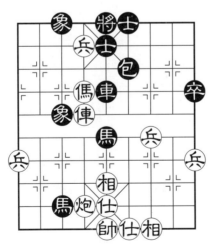

紅　方

傌六進四　將 5 進 1　傌四退五

紅方由棄兵、兌車、掛角吃包的連續動作，奪回一子，取得傌炮三兵對雙馬一卒的優勢殘局，勝券在握。

（十）劉伯承少年時代愛下棋

劉伯承元帥少年時喜好下棋。老人下棋，他去觀賞；小友下棋，他去參戰。對棋書，是愛不釋手。

他家隔壁有個張大爺，是有名的象棋愛好者，一般不與不是對手的人對弈。有一天，伯承去了，張大爺高興地要與他殺兩盤。張大爺帶著消遣的心情與他擺開戰局，誰知，第一局就被伯承殺得落花流水。第二局，張大爺認真對待還是輸了。張大爺手撚鬍鬚，驚訝地說：「張家壩還沒有我真正的對手，這小子不簡單！」

少年劉伯承下棋時，不輕易聽圍觀者指點，喜歡獨立思考。走了誤著，他也不悔棋，只是用手輕輕拍擊一下後腦勺。別人悔棋，他也不責怪。他人小，但很善於研究殘局，靈活運用棋書上的戰法和自己想到的新戰法。對一些難題，他力求搞通。他說：「放棄一個難點，就等於放棄一次進攻的機會。」

（十一）陳毅的兩首象棋詩

陳毅上馬殺敵，下馬寫詩，是一個叱吒風雲的元帥，也是一位博古通今的詩人。他又是名聞遐邇的圍棋高手，對象棋也頗有研究。他寫的象棋詩更顯他「兼資文武此全

才」（柳亞子語）。

　　花溪報亭位山腰，閒人聚此費推敲。

　　勸君讓他先一著，後發制人棋最高。

　　這首詩是 1964 年陳毅元帥出國訪問回歸途中，到貴陽視察工作，順便遊覽貴陽花溪公園時寫下的。當時，他饒有興味地來到棋亭邊觀棋，即興揮毫寫下了這首題為《花溪雜詠》的七絕。既寫出了花溪棋亭的位置，又形象地寫出了棋人那種專心致志的精神，最後表達了他那崇高的思想品格和先禮後兵、後發制人的大帥風度，使詩的意境得到了昇華。

　　九牛一毫莫自誇，驕傲自滿必翻車。

　　歷覽古今多少事，成由謙虛敗由奢。

　　這首詩是陳毅在解放前的蘇中戰鬥間隙，兩次與當時一位私塾老先生對弈之後，回憶老先生一番極富哲理話語時寫出的。原來在蘇中戰鬥打響之後，任新四軍軍長的陳毅第一次與老先生弈棋，以一勝二平獲勝。當幾次戰鬥取勝後與老先生再對弈時，竟連輸三盤。陳毅問何故？老先生說：「第一次弈棋，我知道你是一軍之長，又在臨戰前夕，不可挫其銳氣；第二次，知道了你在戰場上連連報捷，故在我的小戰場上要讓你直敗三局，好使你冷靜一下頭腦。」陳毅聽了，就醞釀成這首詩。

（十二）張學良弈棋二三事

　　張學良將軍一生愛好體育活動，象棋就是其中之一。

　　早在青年時代，張學良在奉天講武堂學習期間，就學

會了下象棋。學習餘暇，他常與同學們一道下棋。在同學之間，他的棋藝是比較高的。當同學們誇他棋下得好時，他笑著回答說：「這只不過是紙上談兵啊！」

西安事變後張學良護送蔣介石回南京。由於蔣介石背信棄義，張學良一下飛機即被軟禁，失去人生自由。在以後長達幾十年的幽禁生涯中，下象棋成了張學良消遣解悶的最好娛樂方式之一。

1937 年至 1939 年秋，張學良被先後轉移到浙江奉化、安徽黃山和湖南的郴州、沅陵等地軟禁。在這期間，除了看書、打球、釣魚外，他經常與看守他的憲兵隊員對弈。張學良是個好勝心極強的人。他贏了還好，如輸了，非要拉著對手再下一盤不可。憲兵隊裏有一名外號叫「小鋼炮」的隊員，平素也非常愛好下棋，棋藝也很不錯，張學良常找他下棋。「小鋼炮」與張學良的脾氣差不多，如果輸了，也是纏著張學良非再下一盤不可。在這種旗鼓相當的情況下，張學良越來越起勁，兩人經常一坐就是一整天，有時連吃飯也忘了，到了晚上，兩人還在燭光下鏖戰到深夜才甘休。

在由郴州轉移到湘西沅陵途中，隨從們不慎將象棋給弄丟了。到沅陵後，又一時買不到，張學良便與「小鋼炮」用當地盛產的香樟木製作了一副新棋子。棋子上的將、帥、車、馬、炮等字是由張學良書就的，對弈時棋子還會飄逸出一股淡淡的香味，張學良十分喜愛這副棋子。然而，過不多久，「小鋼炮」便被抽調上前線，幾個月後傳來「小鋼炮」在抗日前線陣亡的消息。張學良得悉這一消息後，沉默良久，他把那副與「小鋼炮」一同製作的象棋拿到江邊，把棋子輕輕地拋入滾滾而下的沅水中，他用這

種奇特的祭奠方式悼念這位血戰沙場、為國捐軀的棋友。

1940 年秋，張學良被轉移到貴州修文縣。閒時，他仍常常到營房找士兵們下棋。張學良下棋時，常出些花點子，以增添樂趣。如有一次，他和一個大兵下棋，他先提出一個條件，輸了的要罰打五板手心。頭一盤，那個士兵輸了，他果真拿來一把尺子打了那個士兵五板。第二盤，張學良輸了，便主動拿出手來要那個士兵打。士兵不敢打，他笑著說：「你不打就是不履行我們的『雙邊條約』，要受罰，要罰打五板。」那個士兵很樂意地伸出手來又讓他打了五板，四周觀棋的人都覺得有趣極了，紛紛要與張學良下一盤。

過不多久，趙四小姐由美國回到張學良身邊，除了照顧張學良的日常起居生活外，閒時也常陪張學良下棋。長期的軟禁生活，使張學良心中的苦悶越來越深。下棋時，一生悶氣，張學良便把棋子都拂到地上。趙四小姐便不聲不響地撿起棋子重新擺好，好言相勸，使張學良的情緒慢慢平復下來。他苦澀而又幽默地對趙四小姐說：「我這個少帥現在能指揮的就剩下這十六個棋子了。」

（十三）愛下棋的張恨水

小說家張恨水曾說，他平生有三不能，即飲酒、博弈、猜謎。其實他象棋和圍棋都下得相當不錯。

張恨水很愛讀書，在他豐富的藏書中就有不少棋譜。有時，他寫作累了，就一個人照著棋譜擺子，倒也自得其樂。

到了晚年，他曾因腦溢血而致半身不遂。以後病雖有

好轉，但因血壓偏高仍不能過分用腦，他就常常捧著棋譜消磨時間，一看就是幾個鐘頭，他的孩子只好把棋譜都藏了起來。

張恨水的小兒子八九歲的時候，就跟父親學會了下棋。每天孩子放學回家，就在父親坐的椅子前面放一張方凳，鋪開棋盤自己坐在對面的小凳子上，要父親陪他下棋，還一定要父親讓車、馬、包。父子二人常一下就是一兩個鐘頭，兒子橫衝直撞的「凌厲攻勢」還常使父親無法招架哩！

（十四）梁羽生下棋佳話

1957 年，香港武俠小說家梁羽生新婚，與太太到北京度蜜月。一到北京就把新婚太太留在旅店，獨自一人跑到北京棋社去向當年象棋高手張雄飛、侯玉山請教。張、侯不住在那兒，由一位棋手與梁羽生下了兩盤，梁一勝一和。那位棋手大驚連忙問道：「您是？」梁答：「我從廣東來。」「您認識楊官璘嗎？」「下過棋！」「怎樣下？」「讓二先。」

當時楊是全國冠軍，用不著說明誰讓誰了。「讓二先」也十分不簡單了。

那位棋手見此人來頭不小，就介紹北京某區的冠軍和他對弈。他倆可算是「棋逢敵手」，彼此殺得難分難解，戰至半夜十二時，仍不甘休。這時梁先生才猛然想起自己還未吃晚飯，結果餓了一夜。

在蜜月期間，梁羽生為了下棋，竟把新婚太太也忘記了，一時傳為佳話。

二十三、你也能加入到象棋群體中來

中國象棋協會是中華全國體育總會領導下的單項運動協會。1962 年成立，負責象棋和國際象棋兩方面的工作。任務是：協助國家體委開展象棋和國際象棋活動，舉辦全國性的競賽，提高棋藝水準（後中國國際象棋協會獨立建制，1986 年宣佈成立）。下設技術委員會和裁判委員會。

中國象棋協會每年舉辦的全國性比賽有：全國象棋甲級聯賽、全國象棋錦標賽（團體）、全國象棋錦標賽（個人）、全國青年象棋錦標賽、全國少年象棋錦標賽、全國少兒象棋賽、全國象棋等級賽、全國區縣級象棋賽、全國象棋特級大師賽、全國象棋大師賽、全國老年象棋錦標賽、全國社區象棋大獎賽。

以上十於項全國性賽事，既有高水準的全國象棋甲級聯賽、全國象棋錦標賽（個人）等頂級賽事，也有適合業餘棋手、青少年棋手參與的全國青年象棋錦標賽、全國少年象棋錦標賽、全國象棋等級賽、全國區縣級象棋賽等賽事。對於廣大業餘棋手來說，全國象棋等級賽是他們交流、提高的平臺，也是他們實現夢想──晉級全國象棋錦標賽（個人）「入場券」的重要路徑，這一賽事一般在每年的 5 至 7 月份舉行，中國棋院網站會在賽前發佈競賽規程，以方便棋迷瞭解資訊、及時報名。而全國區縣級象棋賽面向全國區縣級地區，以個人加團體的比賽形式來吸引

基層棋手代表基層參加比賽，交流棋藝，宣傳地方文化。象棋比賽是地方喜聞樂見的體育文化活動，可促進當地的精神文明建設。

近年來，各地舉辦了很多象棋公開賽，最成功的範例應屬廣東東莞鳳崗鎮舉辦的「楊官璘杯」全國象棋公開賽。在前兩屆的基礎上，去年舉辦的第三屆除了繼續保留「專業、業餘同台競技」的公開組比賽外，又增設了國內最高水準的專業組和有海外高手參加的海外組，真正將比賽打造成了吸引棋迷眼球的品牌賽事。另外，江蘇舉辦的「金箔杯」賽、「灌南湯溝杯」賽，浙江舉辦的「三環杯」賽、「波爾軸承杯」賽等都頗具規模，業餘棋手著實上演了一些扳倒專業高手的好戲。

在網路賽中，業餘棋手不必出門也能獲得與專業棋手較量的機會。從 BGN 世界象棋挑戰賽開始，給網上棋手提供了入圍「正賽」的機會，業餘棋手自然踴躍參與。雖然和專業高手相比，差距明顯，但正是由實戰，業餘棋手領略了象棋藝術的博大精深。

目前，水準最高的象棋對弈網站是弈天，不少專業棋手也喜歡在這裏練練快棋，試驗佈局研究成果。而聯眾世界、QQ 遊戲也聚集了數以萬計的象棋「發燒友」，有了這些對弈平臺，「上班族」可以利用工餘間隙，找到各種各樣的對手，在網上大戰三百回合。當然，要善意地提醒一些棋迷朋友，千萬不要「點燈熬油」，網戰通宵達旦，既傷了身體，也會耽誤工作。

透過網際網路，棋迷觀賞高水準比賽越來越方便。2003 年首屆全國象棋甲級聯賽，各個主場都在聯眾網上現

場直播比賽對局。2005 年起，在各地熱心棋迷的共同努力下，秋雨夜象棋網、廣東象棋網等網站的論壇上，象甲聯賽、排位賽、大師賽等等一系列賽事都有了圖文直播，每個直播的帖子，跟帖、觀看的都往往有上萬人。受到條件限制、由棋迷自發搞起來的網路直播形式，受到了門戶網站的重視。2008 年首屆「九城置業杯」象棋超霸賽，新浪網就全程視頻直播，使棋迷大快朵頤。

我們如何參與象棋活動？作為棋迷，我們能做的其實很多。其一，我們可以參戰，在各種層次的業餘比賽或者網路上；其二，我們可以培養自己的子女學棋；其三，如果有條件，我們可以加入網路直播的隊伍，做「象棋活雷鋒」，為棋迷服務；其四，我們可以訂閱一份象棋專業刊物，或者省下一包煙錢買一本棋譜，閒時「擺擺譜」，棋樂無窮。

希望這本小書，能成為您進入象棋世界的「導遊手冊」。

大展好書　好書大展
品嘗好書　冠群可期